UFO

Printed on Earth
ISBN 3-9805876-3-0

UFO

Richard Brunswick Photocollection

Goliath

Contents

Inhalt

Sommaire

Contenido

Indice

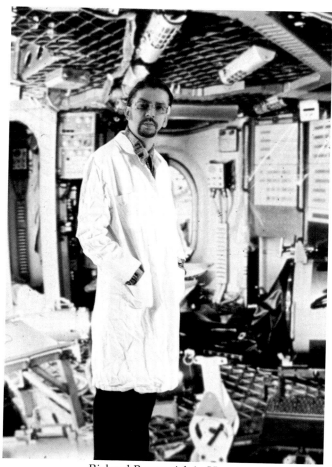

Richard Brunswick in Houston / Texas 1969

I believe

Before mankind learned to think, he believed: to begin with, in demons and gods, later in the concept of success, of rational nature and in himself. Today, everyone believes just about everything, because the world of science discretely came to the conclusion that not every thing which is theoretically possible must be proved. Correspondingly, two thirds of all people with a school education believe the existence of alien Life Forms to be probable, whilst a third of all experts believe the topic of a "close encounter of the third kindÓ is worth discussing. A few of them even believe that we've already made contact.

One of those is Richard Brunswick. He grew up in a small town near Fort Worth – Texas, and later spent many years in Houston and on his travels around the world. Brunswick, friendly, humorous, always dressed a little bizarrely, is a "believer". He is convinced, that as a child he was abducted by aliens and journeyed around the universe at light speed, and today, that he still has contact with the aliens living among us.

Richard Brunswick studied air and space travel technology, worked in various European and American research programmes and today lives with his wife in a beautiful house with a pool in California. All in all, just a normal, successful life, if it wasn't for the aliens and his obsession with collecting photos and films. For forty years, Richard Brunswick has sought out, bought out and swapped anything and everything to do with UFOs. In the meantime his collection has grown to over 400 photographs, 23 films and uncountable documents and newspaper clippings. In his collection, such treasures can be found as letters and photographs of George Adamski, original prints of Farmer Paul Trent (1950), documents from the Soviet and American Secret Services, pictures from the Royal Airforce – in fact, practically everything about UFOs that was ever publicised.

Brunswick also believes some of the photographs to be fake, though he's convinced the majority are authentic. We chose the photos for this book using two points of view. On the one hand, we picked photos that had never been publicised, or had only very limited publication , on the other hand, we chose photos for their beauty and impressiveness. We also supplied the most bizarre witness reports and the corresponding photographs from the Brunswick collection.

The editor

Ich glaube

Bevor der Mensch das Denken lernte, glaubte er: Zunächst an Dämonen und Gottheiten, später an Erfolgskonzepte rationaler Natur und an sich selbst. Heute glauben alle so ziemlich alles, denn die wissenschaftliche Welt hat sich diskret darauf verständigt, daß nicht unbedingt bewiesen werden muß, was denkbar ist. Demgemäß halten zwei Drittel aller Menschen, welche über Schulbildung verfügen, die Existenz außerirdischer Lebewesen für wahrscheinlich und ein Drittel der Fachleute erachten Begegnungen der Dritten Art als diskutabel. Einige wenige glauben sogar, mit ihnen in Kontakt zu stehen.

Einer davon ist Richard Brunswick. Aufgewachsen in einem kleinen Ort nähe Fort Worth - Texas, später lange Jahre in Houston und auf Weltreisen. Brunswick, nett, humorvoll, immer etwas skurril gekleidet, ist ein „beliver". Er ist der Überzeugung, als Kind von Außerirdischen entführt worden zu sein, daß Weltall in Lichtgeschwindigkeit bereist zu haben und heute mit den unter uns lebenden Aliens in Kontakt zu stehen.

Richard Brunswick studierte Luft & Raumfahrtechnik, arbeitete in verschiedenen europäischen und amerikanischen Forschungsprogrammen und lebt heute mit seiner Frau in einem schönen Haus mit Pool in Californien. Alles in allem, ein normales erfolgreiches Leben, gäbe es da nicht die Aliens und eine Obsession - das Sammeln von Photos & Filmen. Seit 40 Jahren sucht, kauft, tauscht Richard Brunswick alles, was mit UFO's zu tun hat. Mittlerweile besitzt er eine Sammlung über 400 Photos, 23 Filmen und unzählbaren Dokumenten und Zeitungsartikeln. In seiner Sammlung befinden sich Briefe und Photos von George Adamski wie auch originale Photoabzüge des Farmers Paul Trent (1950) , Dokumente der sowjetischen und amerikanischen Geheimdienste, Aufnahmen der Royal Airforce - eigentlich fast alles, was je über UFO's veröffentlicht wurde.

Brunswick selbst glaubt, daß manche der Photos Fälschungen seien, doch ist er davon überzeugt, daß die meisten authentisch sind. Die Auswahl der Photos zu diesem Buch trafen wir unter zwei Gesichtspunkten. Einerseits Photos, die bisher noch nie oder nur sehr selten veröffentlicht wurden, anderseits nach deren Schönheit und Imposanz. Ebenso fügten wir aus Brunswick Sammlung einige Zeugenberichte mit den zugehörigen Photos bei, die skurrilsten seiner Sammlung.

Der Herausgeber

Je crois

L'homme crut avant de pouvoir penser: il croyait tout d'abord aux démons et aux dieux, plus tard à des concepts à succès, de nature rationnelle, et en soi-même. De nos jours tout le monde croit à presque tout, car le monde scientifique a discrètement convenu que ce qui est concevable n'a pas forcément besoin d'être prouvé. Par conséquent deux tiers de l'humanité, ayant une formation scolaire, pensent que l'existence de créatures extra-terrestres est vraisemblable et un tiers des spécialistes juge que des rencontres du troisième genre sont discutables.Quelques-uns croient même qu'ils sont en contact avec ceux-ci.

L'un deux est Richard Brunswick. Il grandit dans une petite localité, non loin de Fort Worth - Texas, il vécut plus tard très longtemps à Houston et fit assez souvent le tour du monde. Brunswick, gentil, humoristique, toujours habillé d'une manière assez bouffonne, est un "croyant". Il est persuadé qu'il fut, lorsqu'il était un enfant, kidnappé par des extra-terrestres, qu'il voyagea dans l'univers à la vitesse de la lumière et qu'il est de nos jours en contact avec des "Aliens" vivant parmi nous.

Richard Brunswick étudia la technique aérospatiale, participa à plusieurs programmes de recherche américains et vit de nos jours avec son épouse dans une belle maison avec piscine en Californie. Somme toute, une vie normale, couronnée de succès, s'il n'y avait pas les "Aliens" et une obsession - la collection de photographies & films. Richard Brunswick cherche, achète, échange tout ce qui a trait aux objets volants non identifiés. Il possède entretemps une collection de plus de 400 photographies, 23 films et d'innombrables documents et articles de journaux. L'on trouve dans sa collection des lettres et des photographies de George Adamski ainsi que des épreuves négatives originales du fermier Paul Trent (1950), des documents des services secrets soviétiques et américains, des prises de vue de la Royal Airforce - pour ainsi dire, presque tout ce qui a jamais été publié sur les objets volants non identifiés.

Brunswick lui-même pense que certaines photographies sont des falsifications, mais il est cependant persuadé que la plupart de celles-ci sont authentiques. Nous avons choisi les photographies pour ce livre en respectant deux points de vue. D'un côté les photographies qui n'ont jamais ou ont été très peu publiées, de l'autre celles qui étaient belles et imposantes. Nous avons de même prélevé de la collection de Brunswick quelques récits de témoins avec les photographies y appartenant, car ce sont les plus drôles de sa collection.

L'éditeur

Yo creo

Antes de que el ser humano aprendiera a razonar creía, en un primer momento, en demonios y deidades, y más tarde en los conceptos de naturaleza racional y en él mismo. En la actualidad, las personas creen prácticamente en todo, puesto que el mundo científico se ha puesto de acuerdo, si bien lo ha hecho de manera discreta, en que no se debe corroborar necesariamente todo aquello que sea imaginable.
En este sentido, dos tercios de todas las personas con formación escolar creen posible la existencia de formas de vida extraterrestres, un tercio de los especialistas consideran los encuentros en la tercera fase un tema digno de debate, e incluso hay un número reducido de personas que cree estar en contacto con ellos.

Una de esas pocas personas es Richard Brunswick. Creció en una pequeña localidad cercana a Fort Worth (Texas), ha vivido durante muchos años en Houston y ha realizado numerosos viajes por todo el mundo. Brunswick, simpático, con un gran sentido del humor, siempre vestido de una forma un tanto grotesca, es un „creyente,,. Está convencido de que de pequeño lo abducieron unos extraterrestres y viajó por todo el universo a la velocidad de la luz, y afirma estar hoy en día en contacto con los alienígenas que viven entre nosotros.

Richard Brunswick estudió ingeniería aeroespacial, trabajó en varios programas de investigación europeos y estadounidenses y vive actualmente con su mujer en una bonita casa con piscina en California. Sería, en definitiva, una vida exitosa nada fuera de lo común de no ser por los alienígenas y su obsesión de coleccionar fotografías y películas. Desde hace 40 años, Richard Brunswick busca, compra y cambia cualquier cosa que guarde relación con los OVNI. Tiene una colección de más de 400 fotos, 23 películas e innumerables documentos y artículos de periódico. Su colección también comprende cartas y fotos de George Adamski, así como pruebas fotográficas del granjero Paul Trent (1950), documentos de los servicios secretos soviético y estadounidense y fotografías de la Royal Airforce – en definitiva, casi todo lo que se ha publicado sobre el tema OVNI.

Aunque el propio Brunswick cree que algunas de las fotos son falsificaciones, está convencido de que la mayoría son auténticas. La selección de fotos para este libro se realizó en base a dos criterios fundamentales. Por una parte, fotos que o bien nunca o bien rara vez se habían publicado; por otra parte, aquellas que destacan por su belleza y por ser impactantes. Asimismo incluimos de la colección de Brunswick algunos informes de testimonios, con sus correspondientes fotos – las más grotescas de su colección.

El editor

Credo

L'uomo, prima che imparasse a pensare, aveva già cominciato a credere: prima a demoni e divinità, poi a idee di successo di natura razionale e infine a sè stesso. Oggigiorno tutti noi crediamo a qualche cosa ed anche il mondo della scienza è ormai cosciente del fatto - anche se magari non viene professato ad alta voce - che dopotutto non è proprio necessario dimostrare quello che è si può credere. E cosi due terzi dell'umanità che dispone di una cultura scolastica ritiene probabile l'esistenza di esseri extraterrrestri e un terzo degli esperti è del parere che esista una base per una seria discussione sugli incontri ravvicinati del terzo tipo. E alcuni credono addirittura di essere in contatto con quest'ultimi.

Uno di questi è Richard Brunswick. Cresciuto in una paesino nelle vicinanze di Fort Worth - Texas, ha vissuto molti anni a Houston e in seguito viaggiato quà e là per il mondo. Brunswick è una persona simpatica, pronta allo scherzo, veste sempre in modo un pò strano ed è un „credente". Egli è convinto di essere stato rapito da bambino dagli extraterrestri, di avere viaggiato nell'universo alla velocità della luce e di stare oggi in contatto con gli alieni che vivono tra di noi.

Richard Brunswick ha studiato Tecnica aeronautica e spaziale, ha lavorato in diversi programmi di ricerca europei ed americani e vive oggi con la moglie in una bellissima casa con piscina in California. Tutto considerato, una vita normale e coronata dal successo, se non fosse per gli alieni e una ossessione - la raccolta di foto e film. Da 40 anni Richard Brunswick cerca, compra, scambia tutto quello che abbia un qualcosa a che fare con gli UFO. E così possiede oggi una raccolta di più di 400 foto, 23 filmati e numerosi documenti e articoli di giornali. Fanno parte della sua raccolta alcune lettere e foto di George Adamski e foto originali dell'agricoltore Paul Trent (1950), documenti dei servizi segreti sovietici ed americani, riprese fotografiche della Royal Airforce - più o meno quasi tutto quello che è stato pubbblicato sugli UFO.

Brunswick, per quanto lo riguarda, crede che alcune delle foto siano dei falsi, ma è ugualmente convinto che gran parte di esse siano autentiche. Abbiamo anche allegato alcune dichiarazioni di testimoni - comprese nella raccolta di Brunswick - con relative foto, che sono tra le più strane della sua raccolta.

L'editore

Germany, Austria, Switzerland

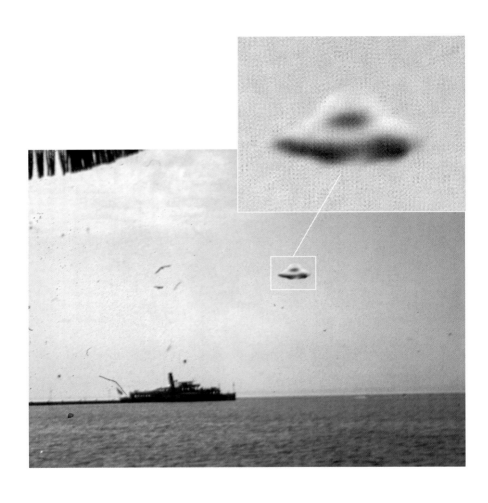

Lake Bodensee - Germany 1959

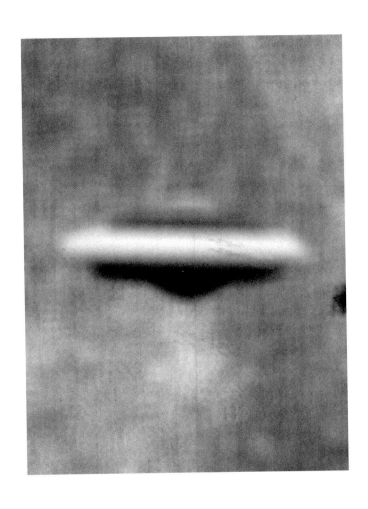

Vienna - Austria 12.May 1963

Photo taken in Germany around 1935

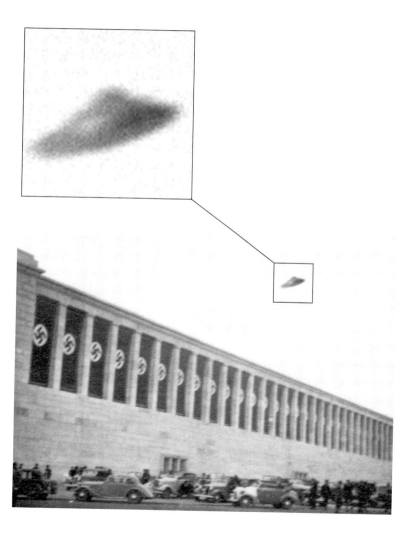

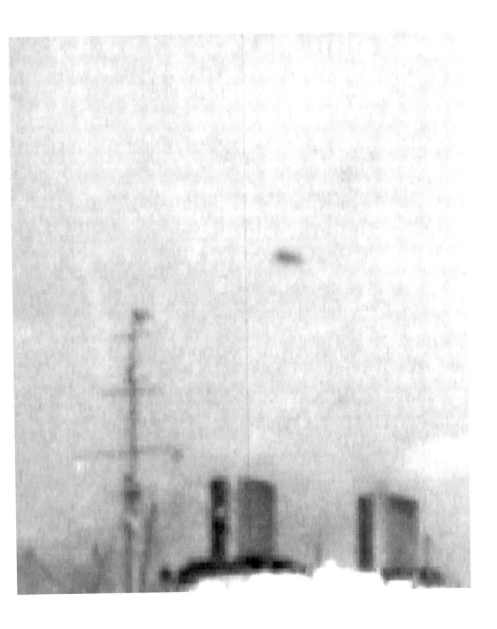

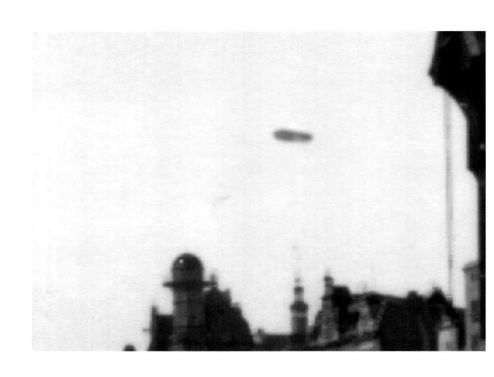

Danzig - formerly Germany (now Poland) 1927

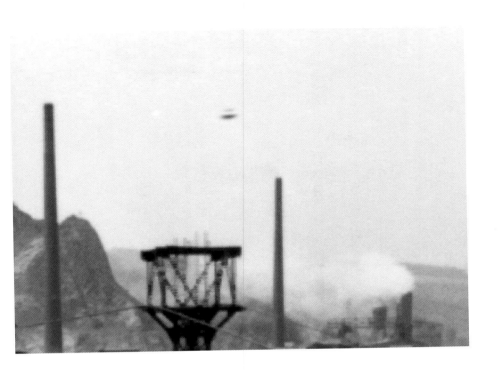

Westphalia - Germany 1923

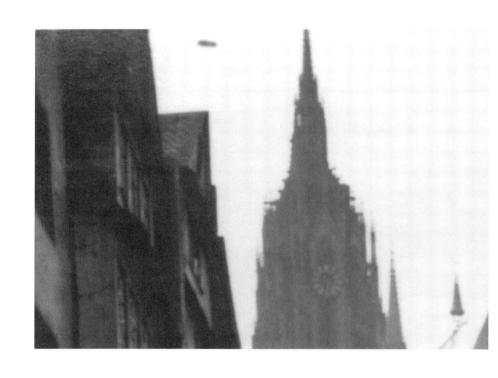

Frankfort /M - Germany 1922

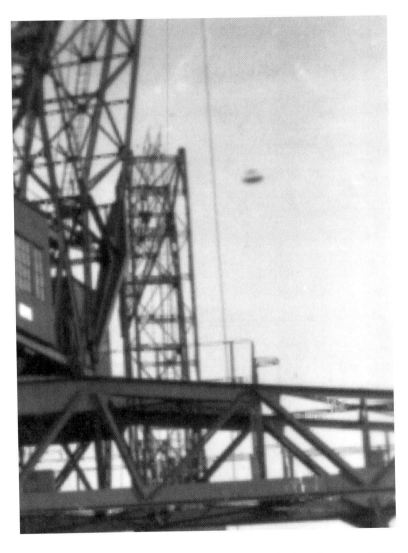

Bremerhafen- Germany 1928

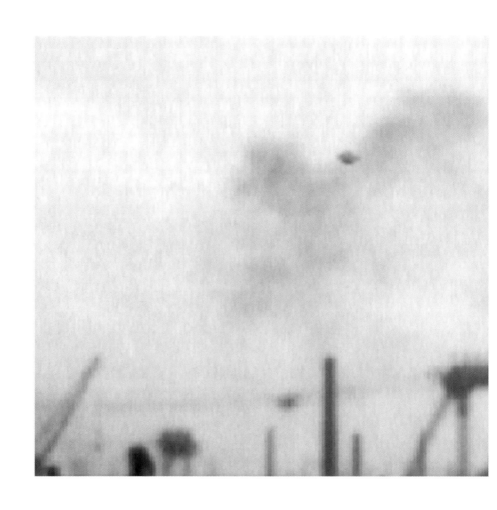

Hamburg - Germany 1918

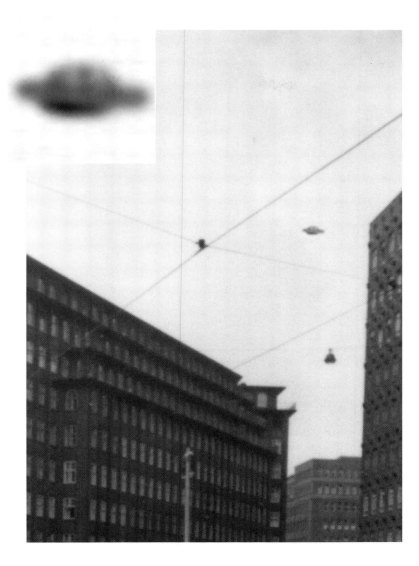

unknown - Germany probably around 1930

Both unknown - probably taken in the 60's

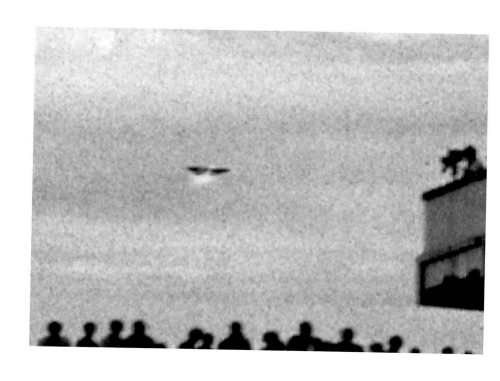

Bielefeld - Germany 1964

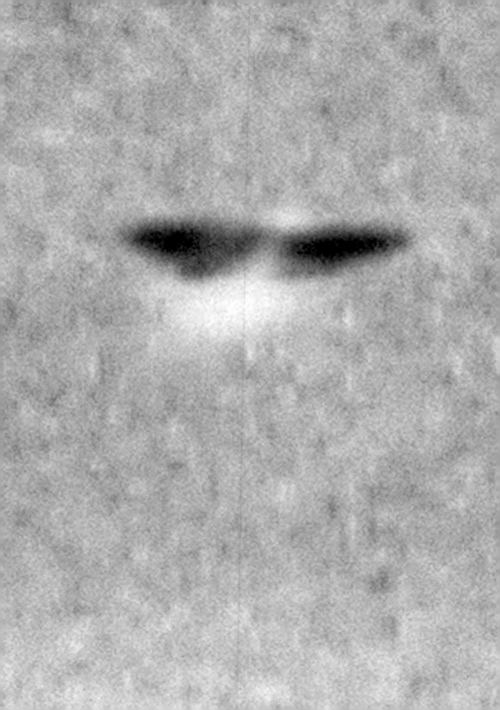

Habach - Germany 1967

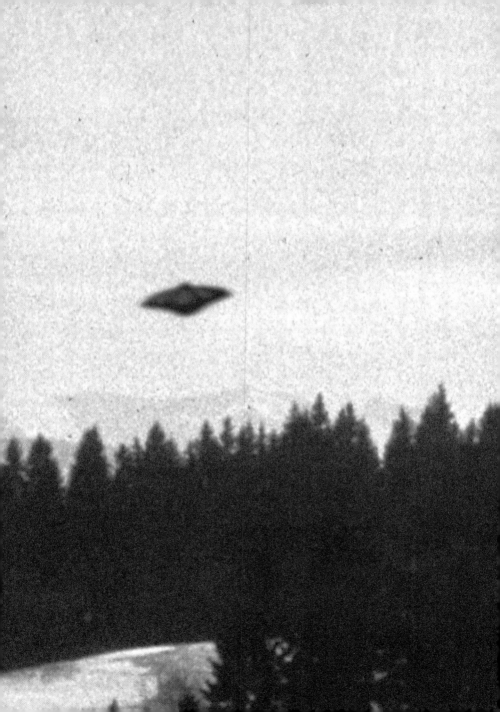

Dornumersiel - Germany 20.Sept. 1978

Helgoland - Germany 19.Aug.1952

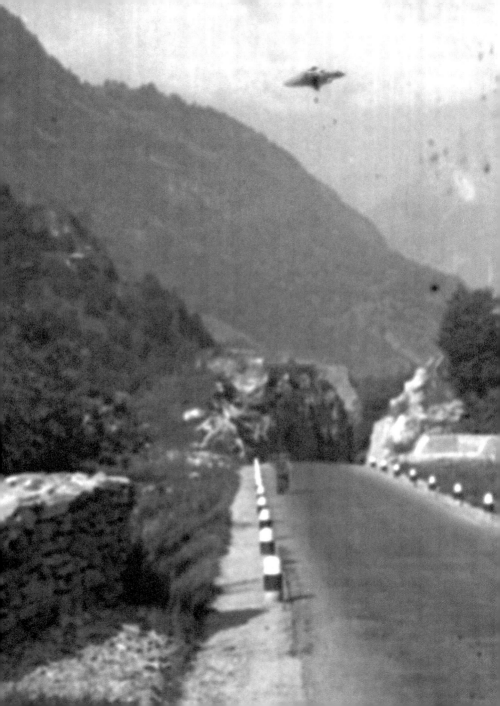

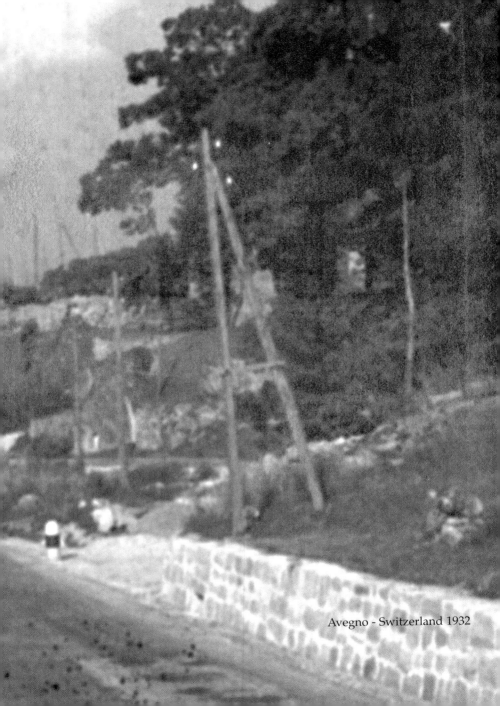

Avegno - Switzerland 1932

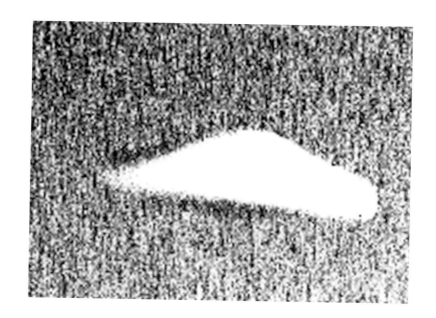

Ionoskopic photographs of Paul Wiegel - Austria 1973

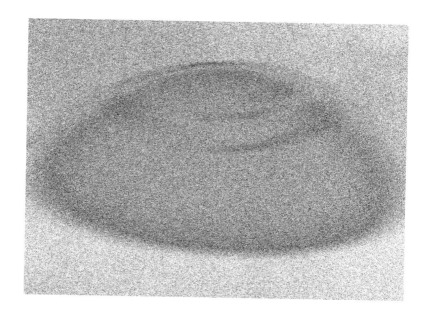

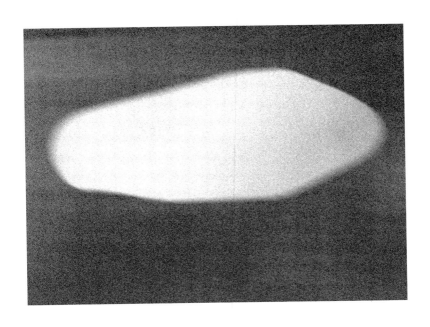

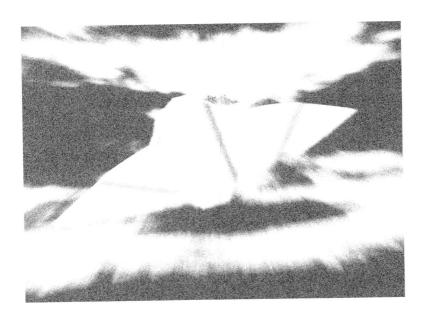

Telescopic photo Lauterbach - Germany 12.May 1982

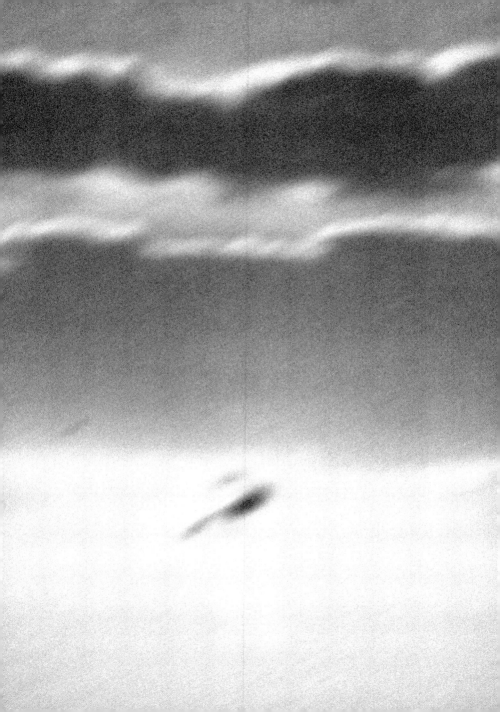

near Schruns - Austria 28.April 1961

Lake Hallwiler - Switzerland 19.Oct.1961

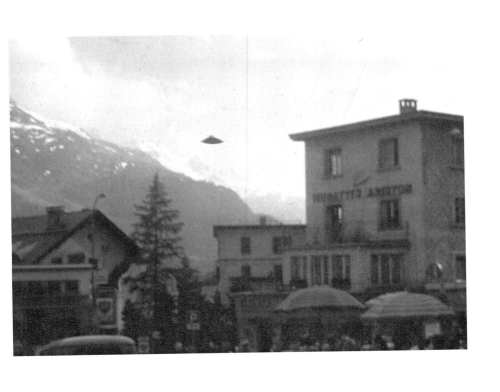

St. Moritz - Switzerland 19. April 1961

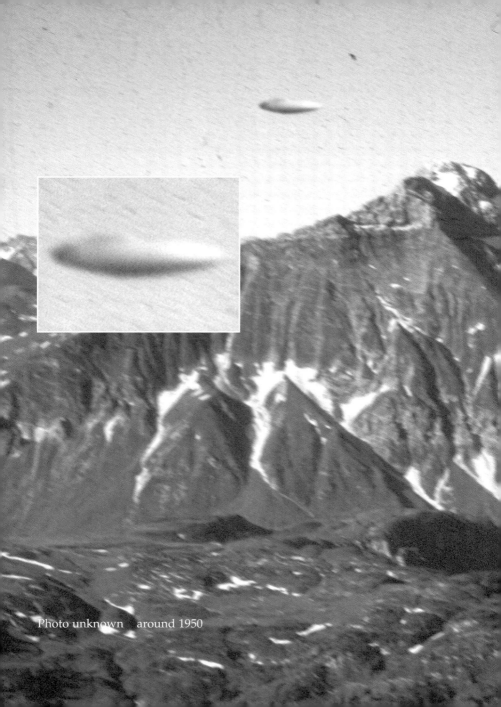

Photo unknown around 1950

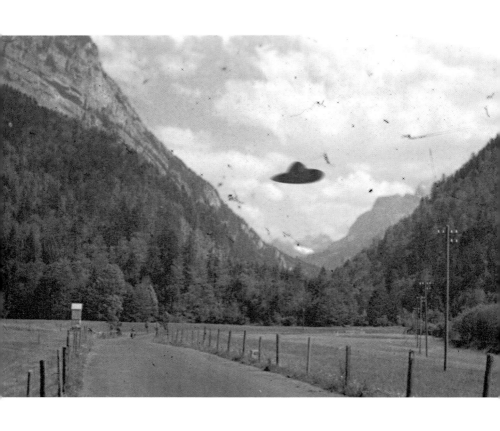

near Hörbranz - Austria 1961

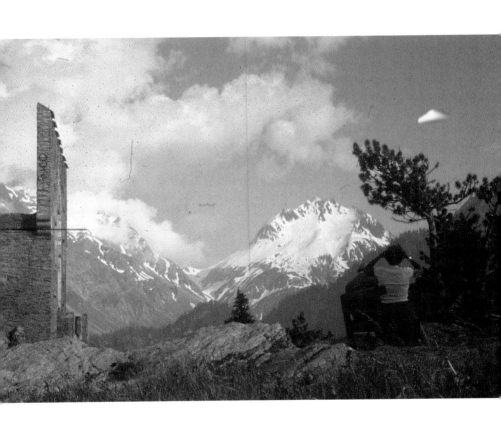

Belvedere - Switzerland 7. Aug. 61

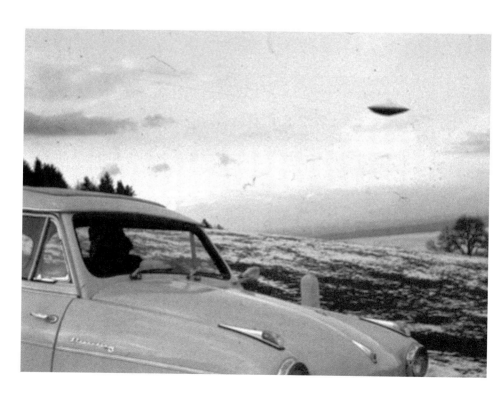

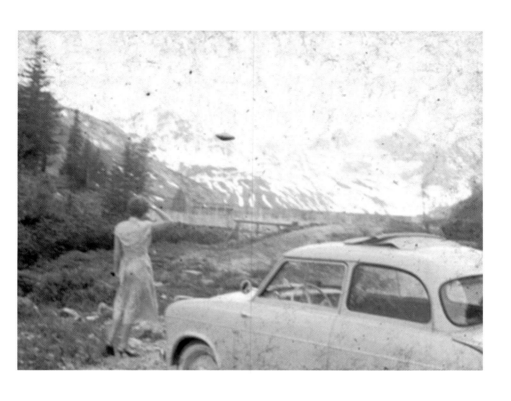

Switzerland - 2.May 1956

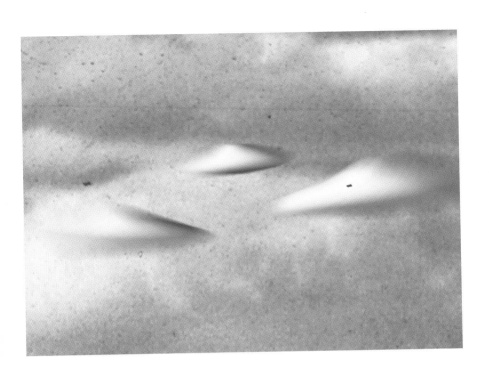

near St. Moritz - Switzerland 8.Sept. 1961

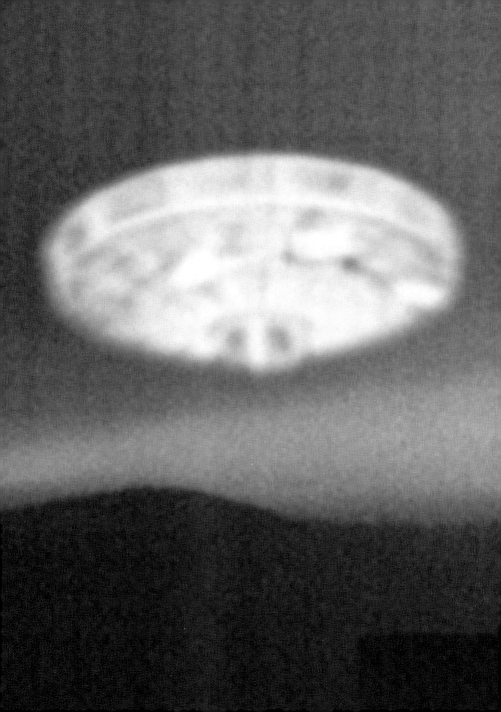

Frankfort/M - Germany 18.Jan.1980

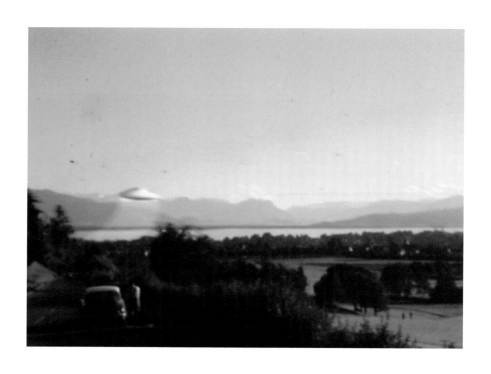

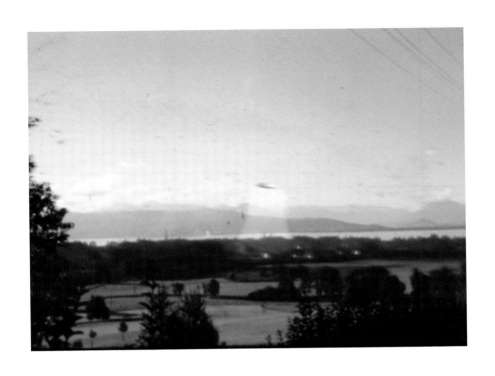

Allgäu - Germany 1957

Lightball

Sun

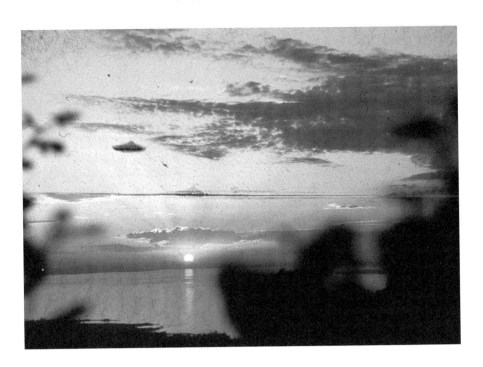

unknown - Germany

Lake Bodensee - Germany 10.Dec.1973

Frankfort/M - Germany 11.April 1974

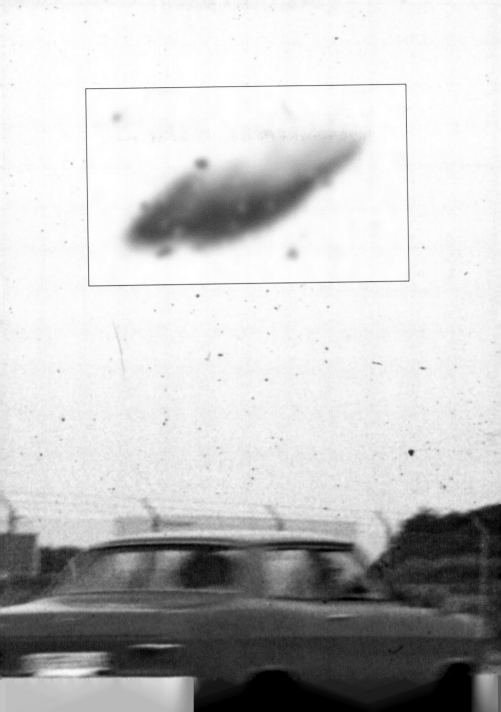

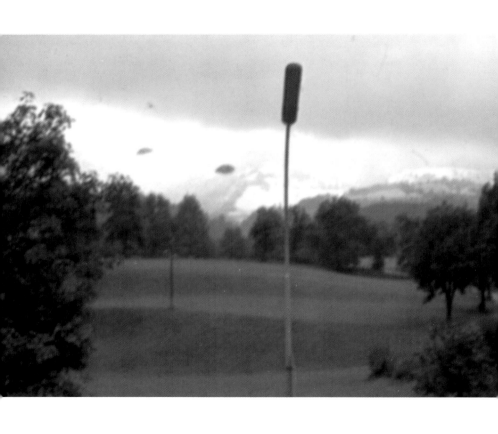

near Martinszell - Germany 26. July 1975

Simmershausen - Germany 4. May 1991

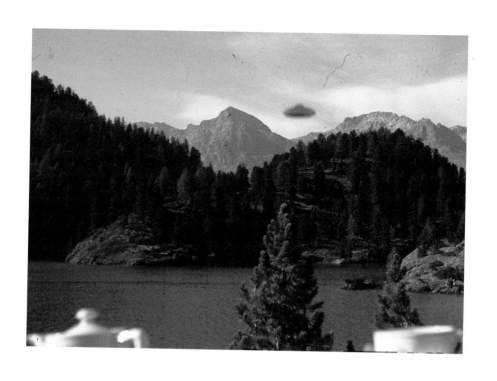

Maloga - Switzerland 22.June 1961

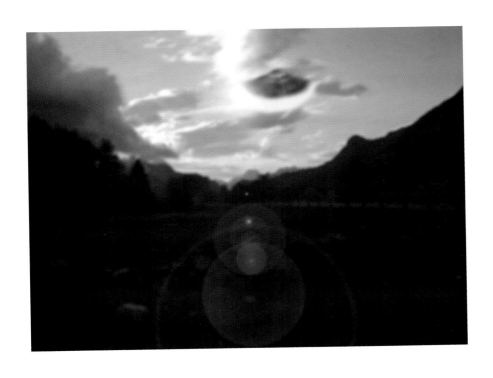

unknown Austria 1971

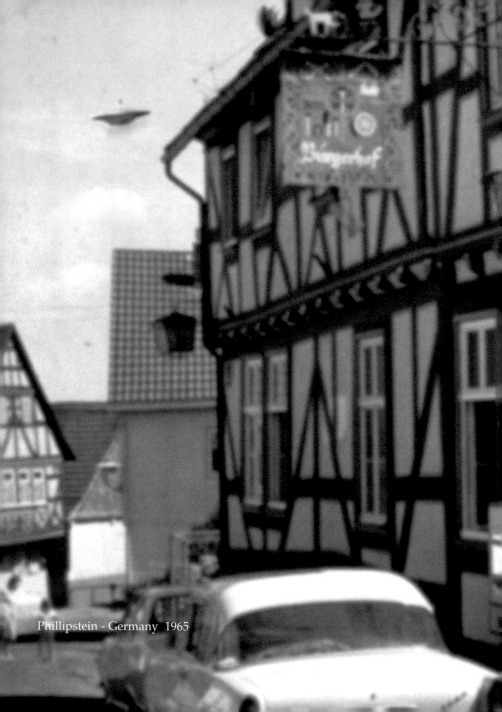

Phillipstein - Germany 1965

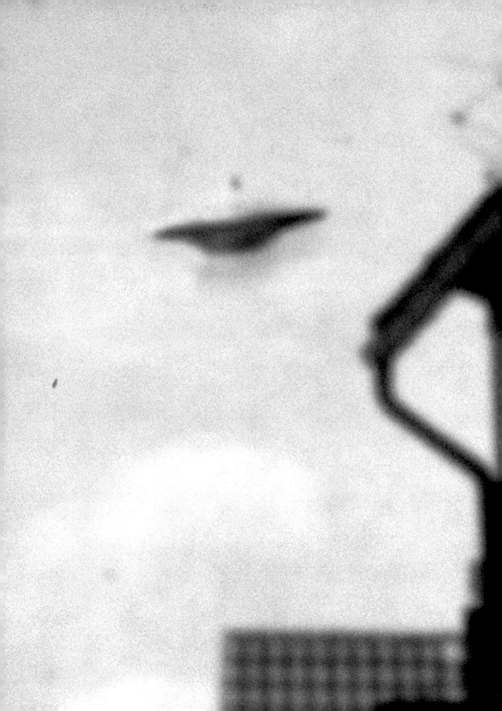

Mindelheim - Germany 2.Oct.1962

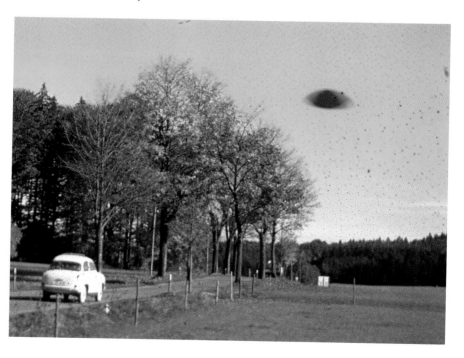

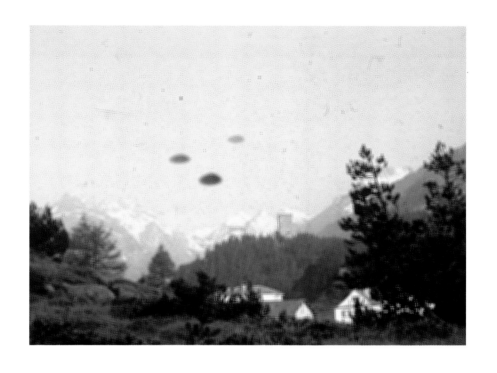

unknown photo

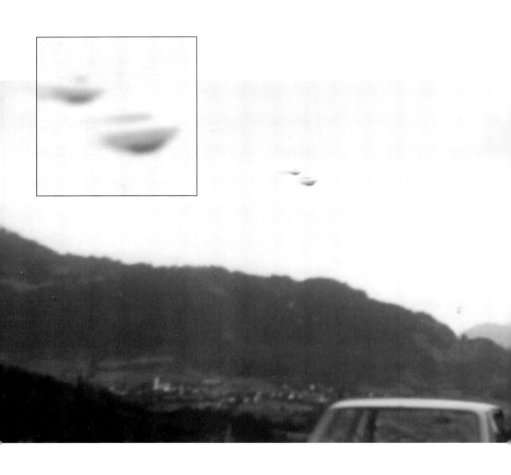

both photos unknown - Austria

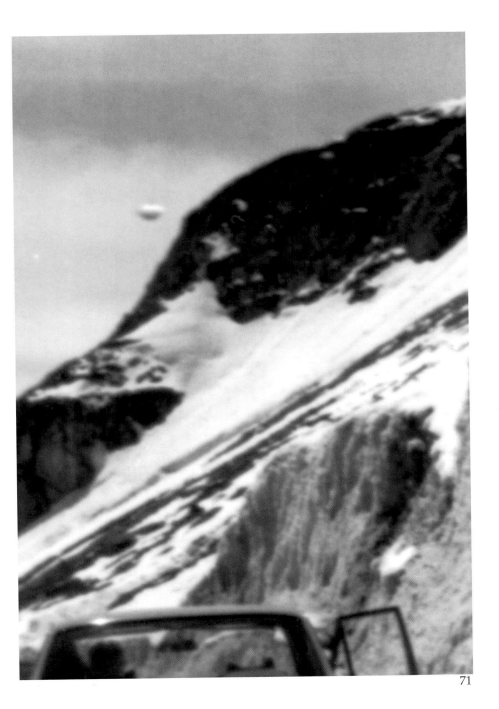

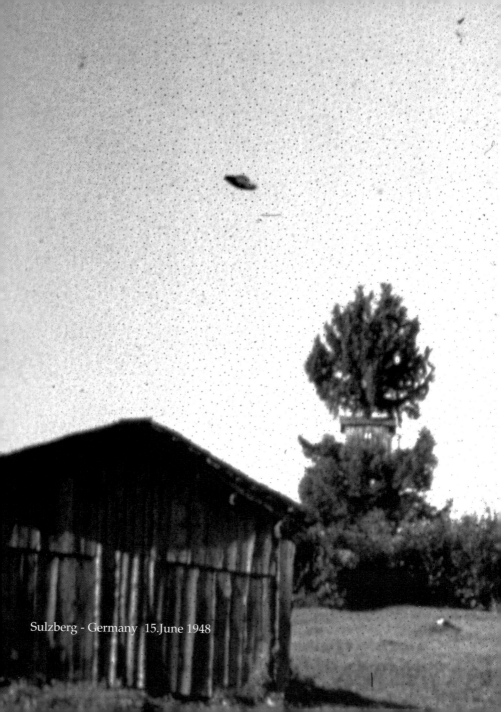

Sulzberg - Germany 15.June 1948

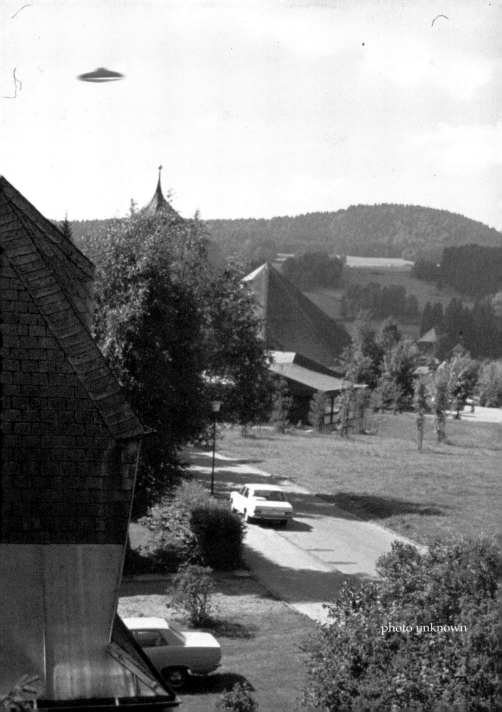

photo unknown

73

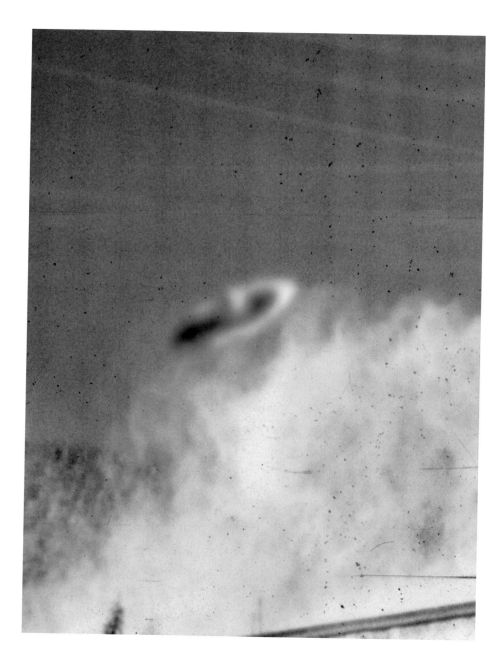

Kappel, Black Forest - Germany Dec. 1959

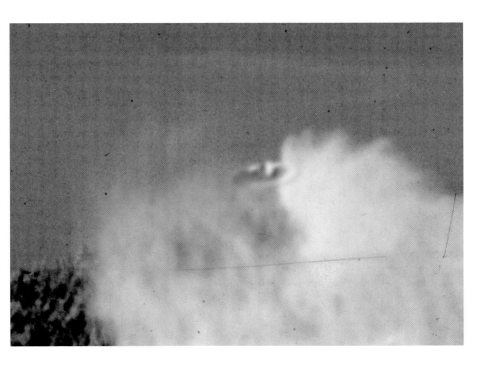

Reutte - Germany Aug. 1967

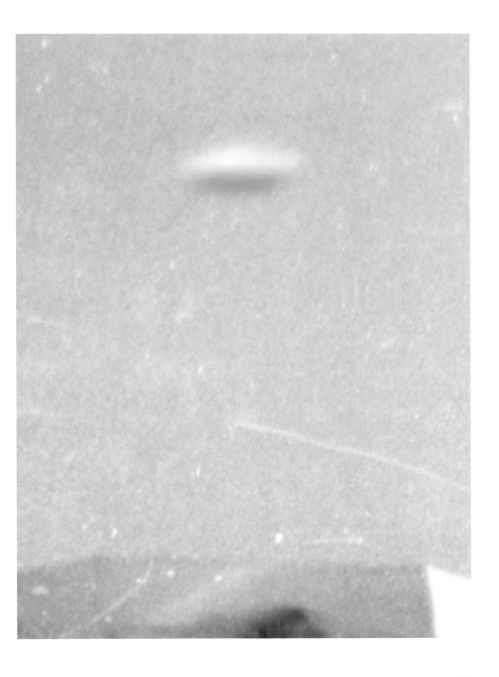

North Africa, Central Africa

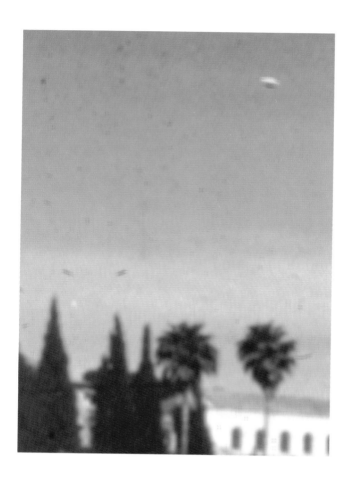

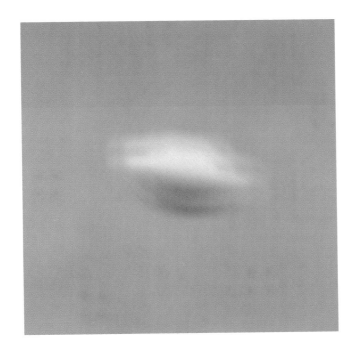

Natzareth - Israel 24. June 1969

Hebron - Israel June 1969

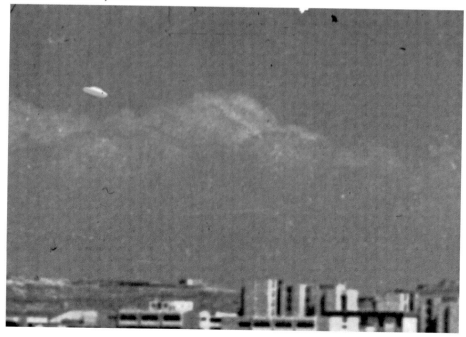

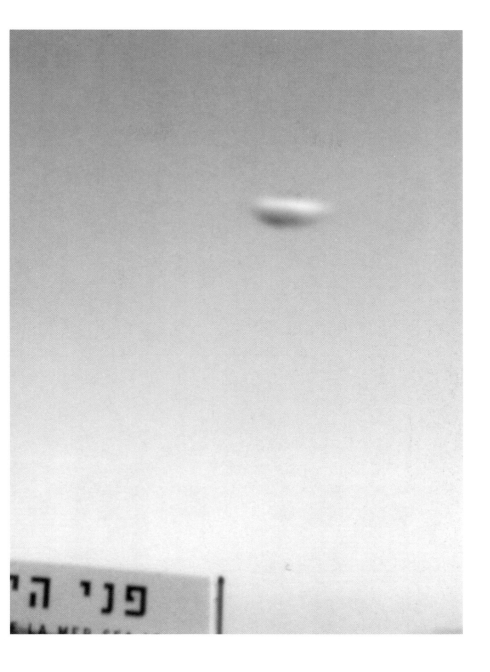

פני הי

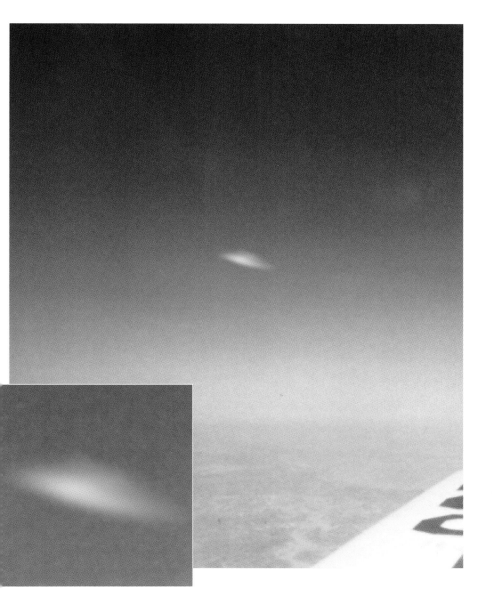

Ägypt 5. Sept. 1972

over Libya Dec. 19 68

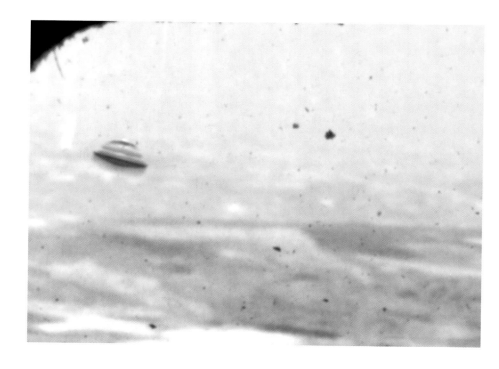

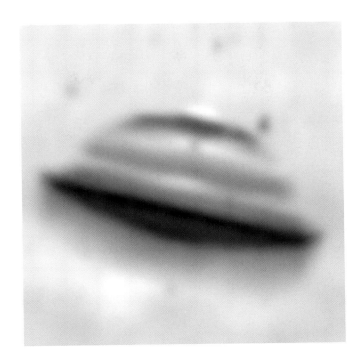

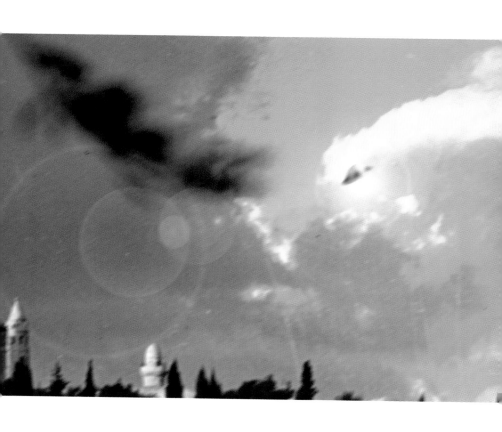

Jerusalem, Mt. Zion - Israel 1962

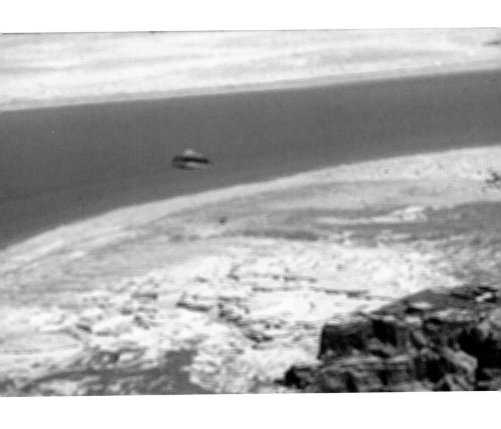

near Masada - Israel 1962

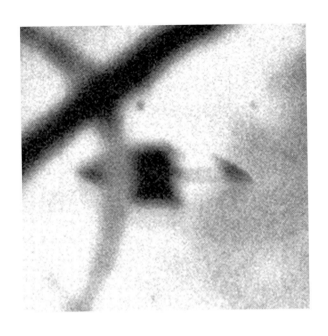

unkown photo made in Syrie 1969

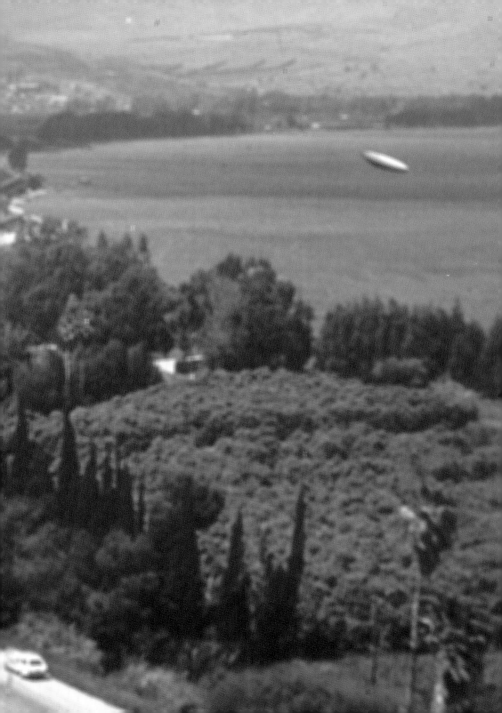

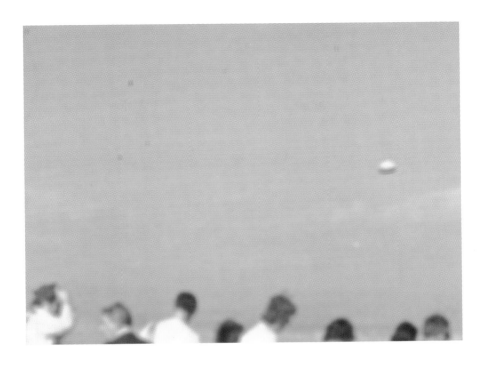

unknown photo

Magdal - Israel 23. Sep. 1979

Abu Hamed -Sudan 1962

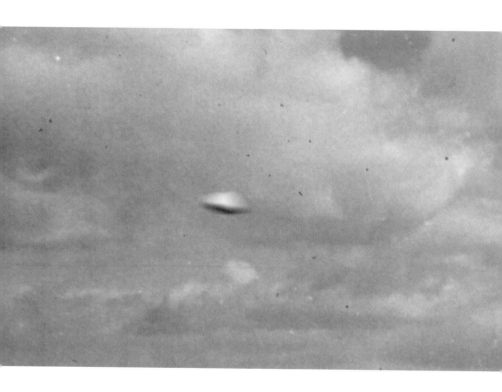

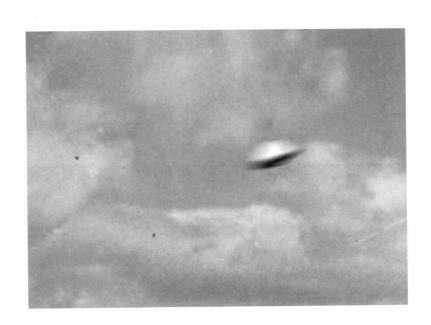

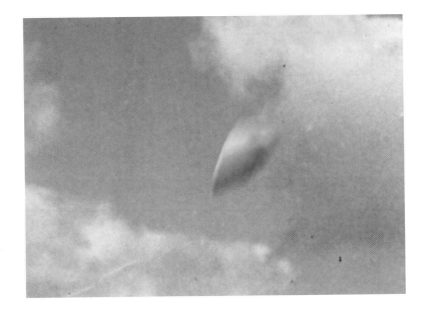

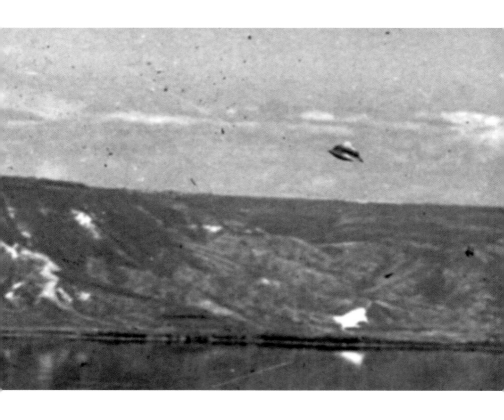

Sea of Galilee - Israel

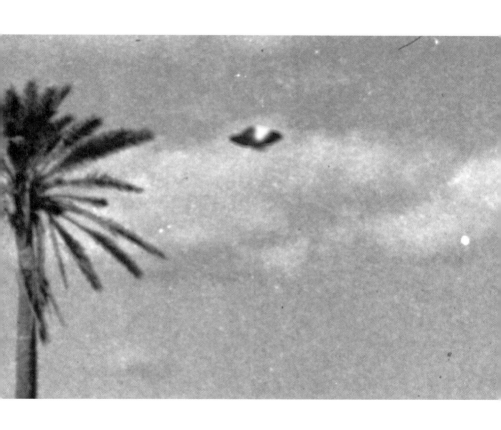

Unknown Photo - probably Agypt

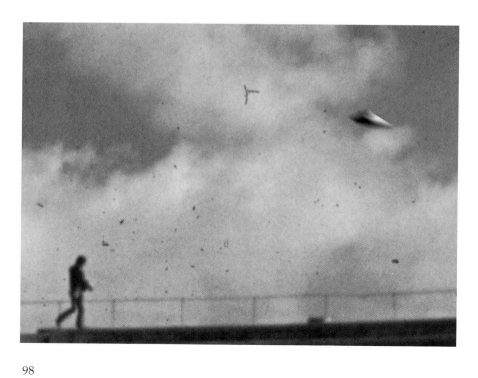

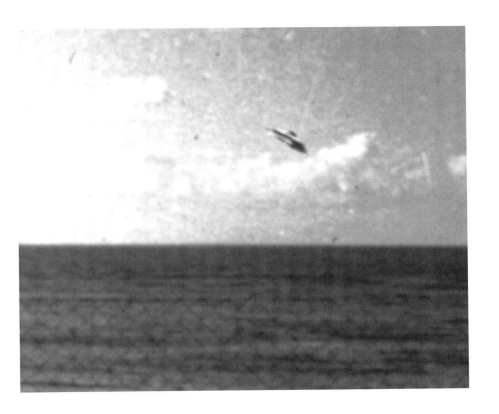

both unknown

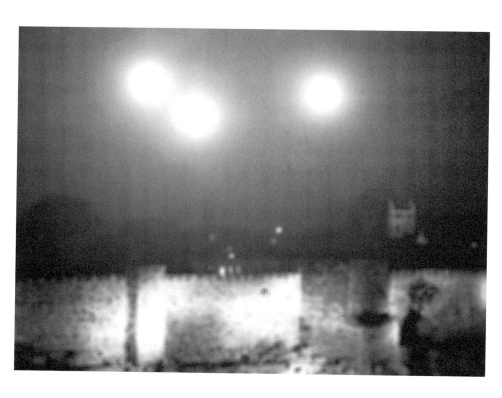

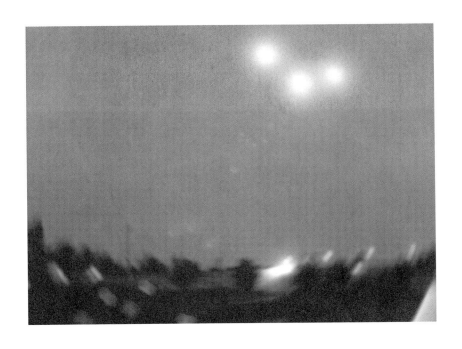

Lightballs over Jerusalem - Israel 1968

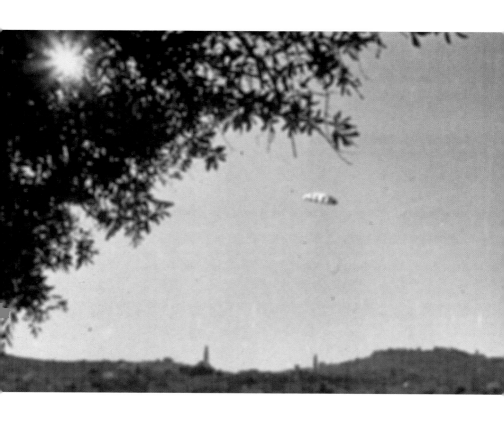

unknown photo

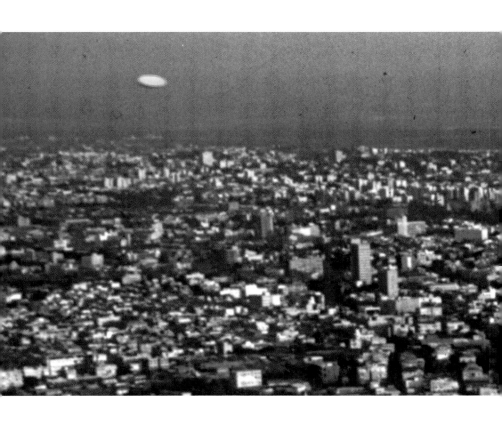

Tel - Aviv - Israel 21.May 1972

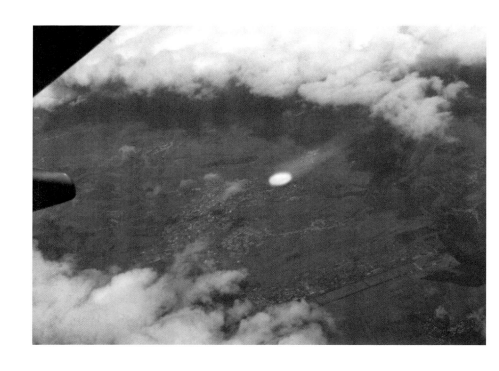

over Israel 21.May 1972

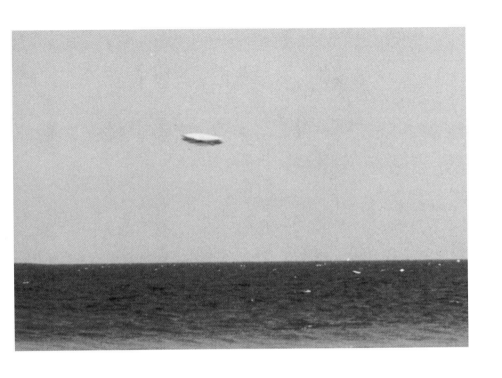

unknown photo

Ugandan television showing the recording of the UFO.

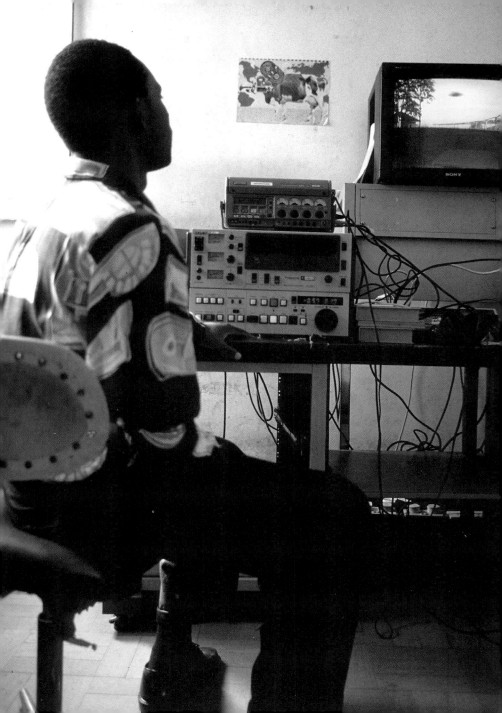

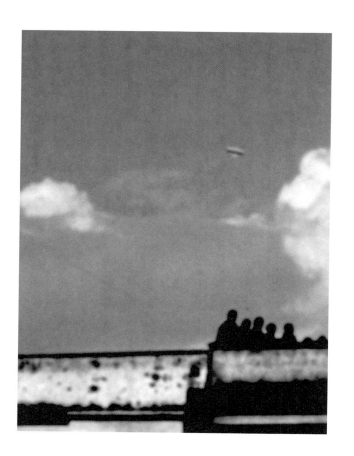

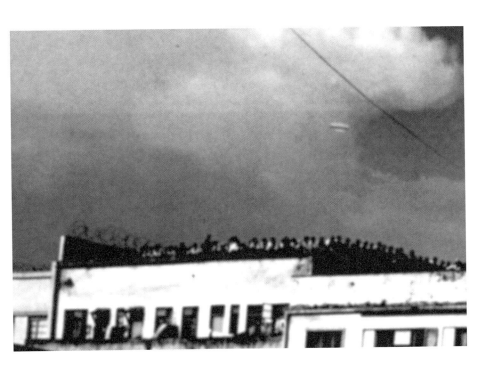

Entebbe - Uganda 2. Oct.1988

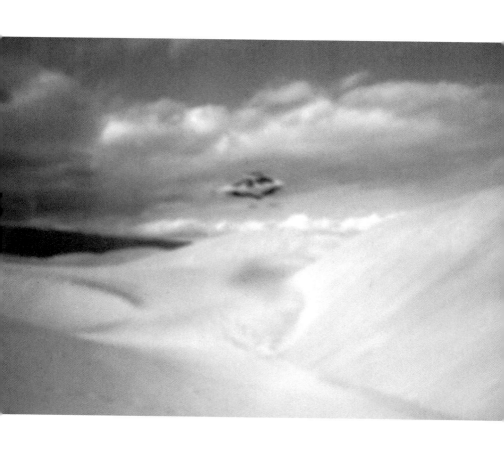

Ténére Desert near Termet 8. Feb.1996

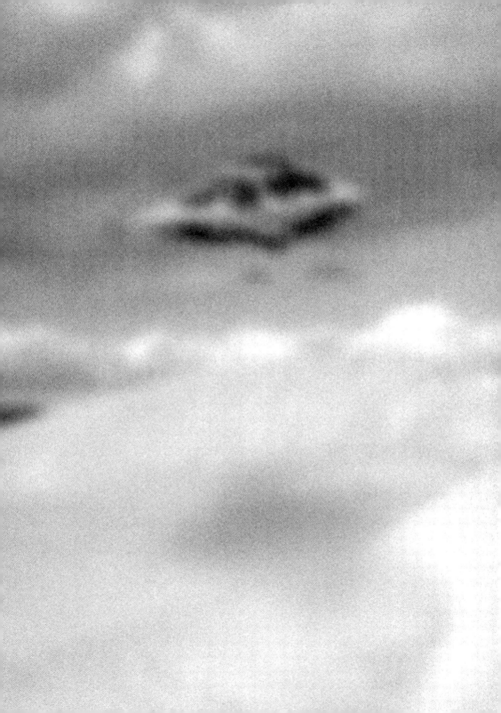

Asia

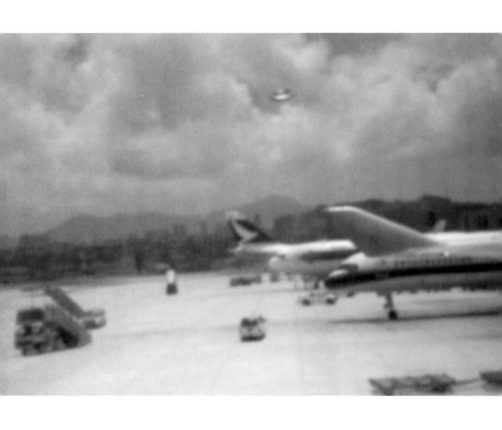

unknown photo from the Hong Kong Airport

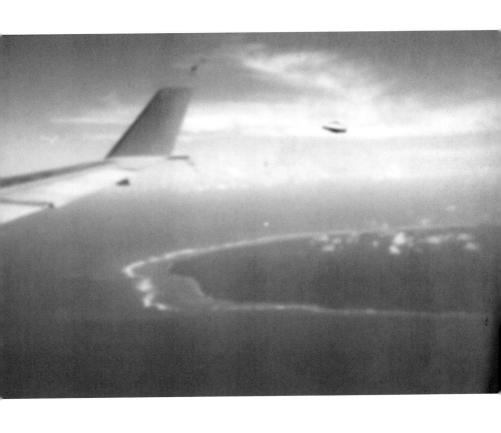

over Java - 6.Aug. 1993

Sandakan - Malasia 22.Okt. 1989

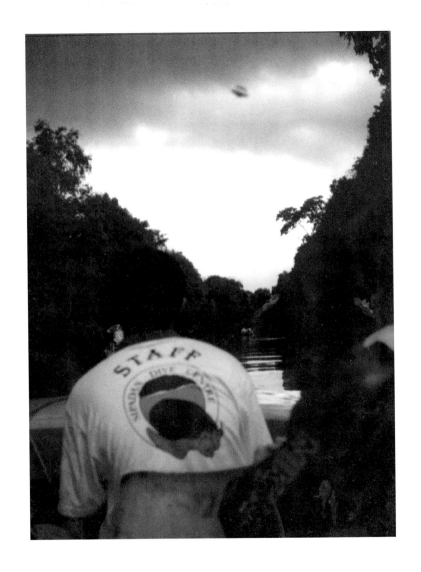

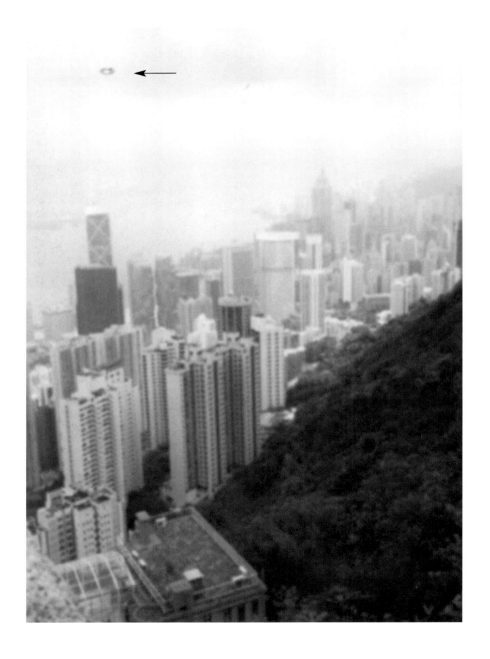

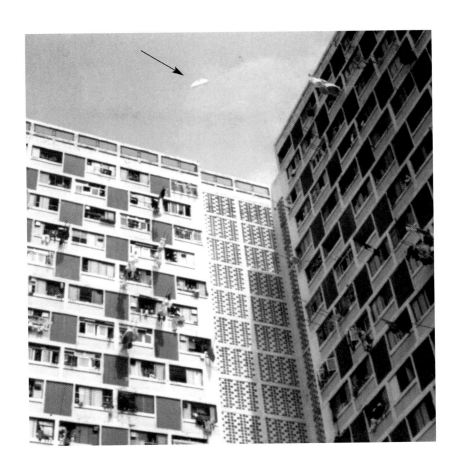

Hong Kong 1982

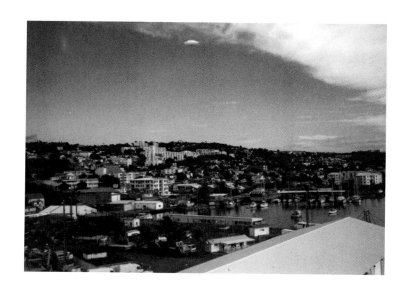

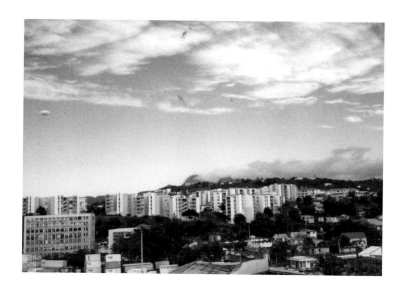

unknown photos

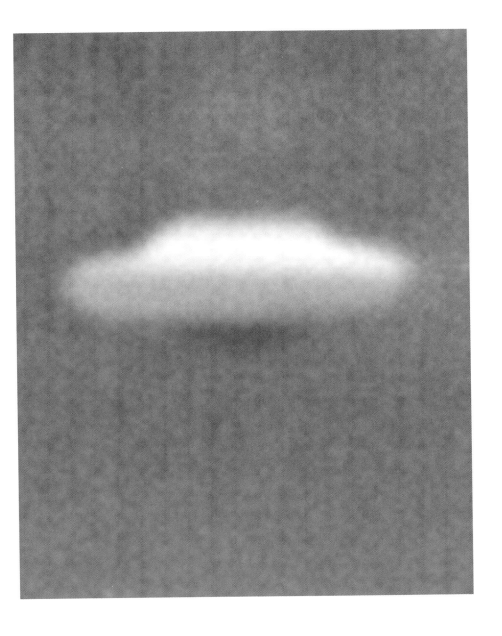

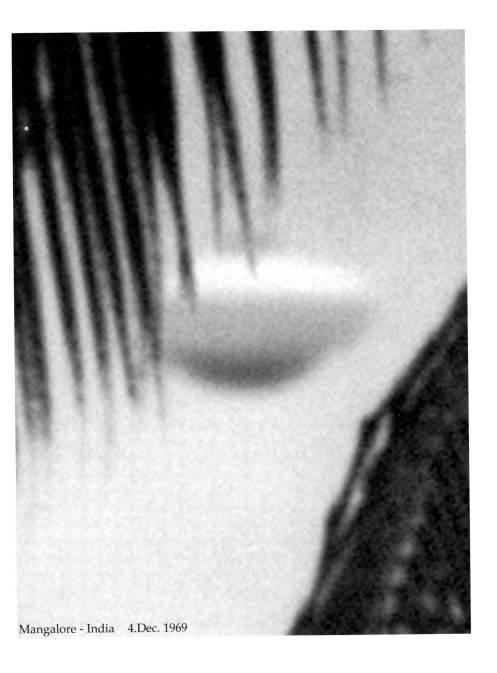

Mangalore - India 4.Dec. 1969

reland, France, Denmark, Sweden, Belgium, United Kingdom, Italy, Spain, Turkey

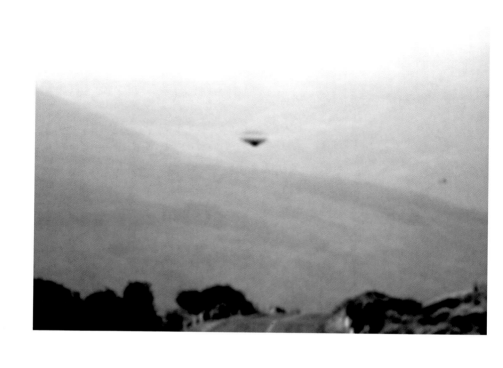

near Castletown - Ireland 1956

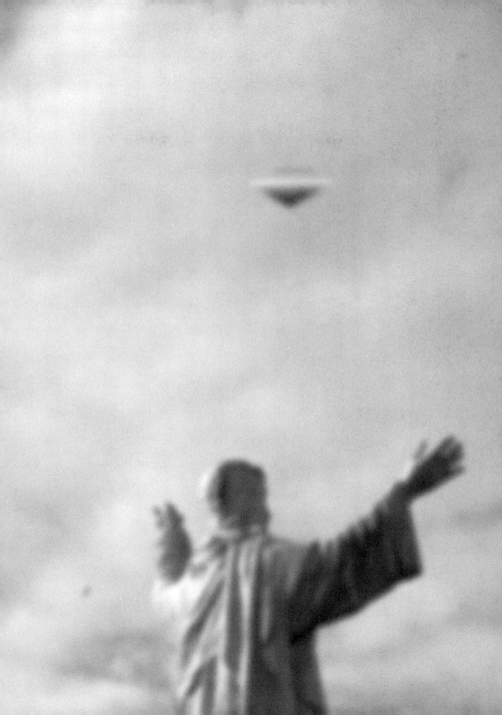

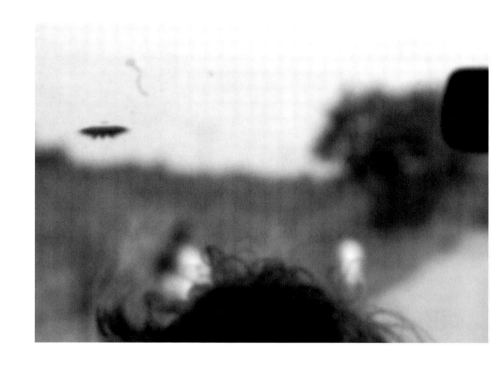

unknown photo

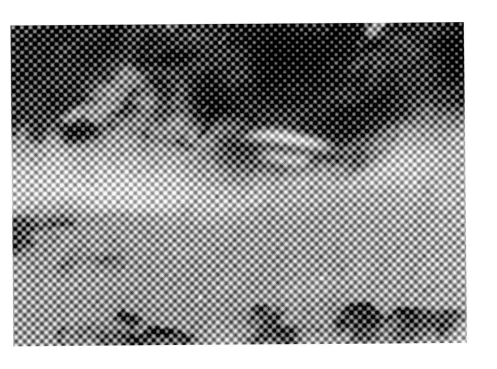

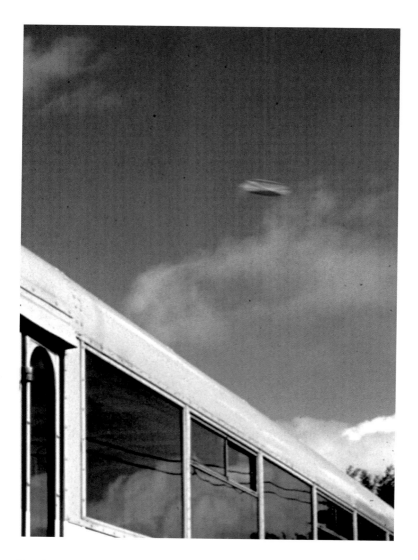

Wexford - Ireland 14.Sept. 1989

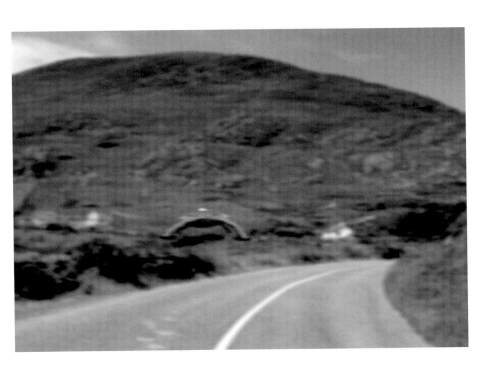

Ring of Kerry - Ireland 1972

next page ampliation

135

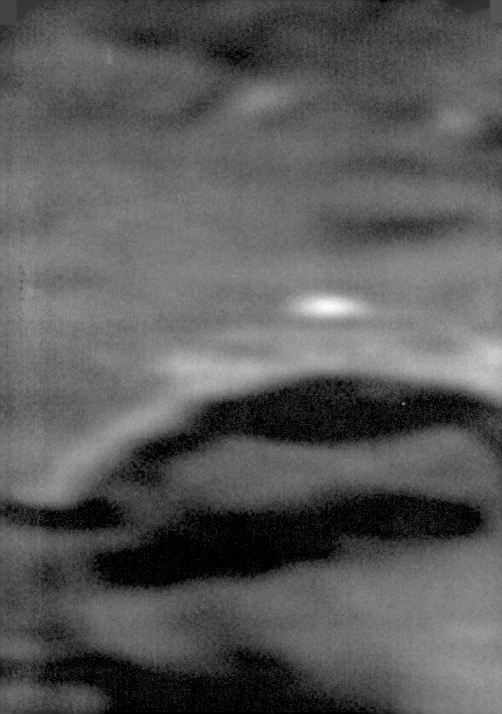

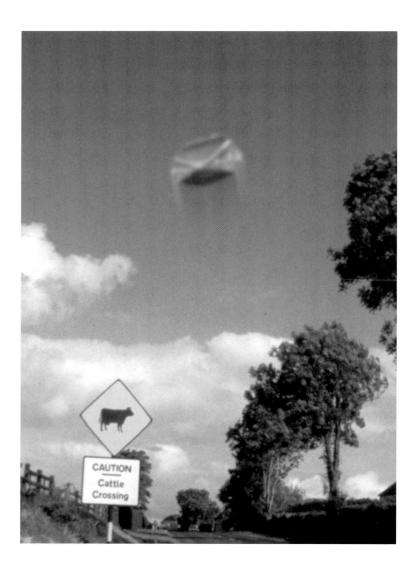

Wexford - Ireland 14.Sept. 1989

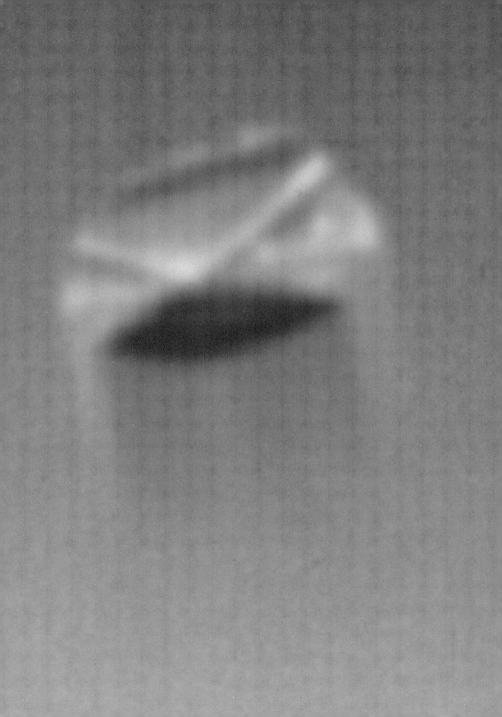

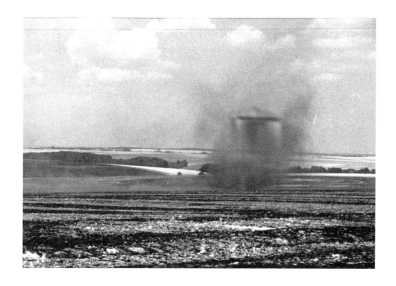

140

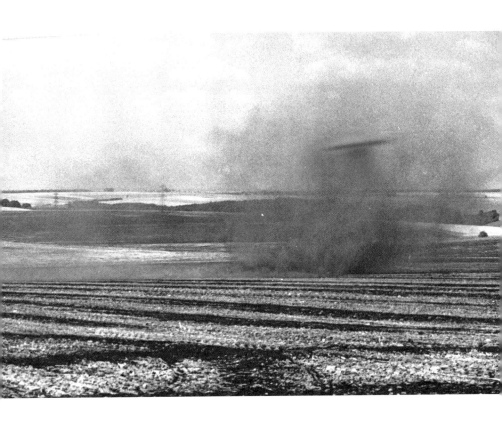

Verdun - France 27. March 1985

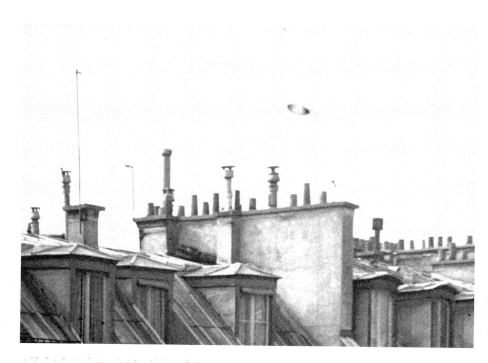

Paris - France 17. June 1985

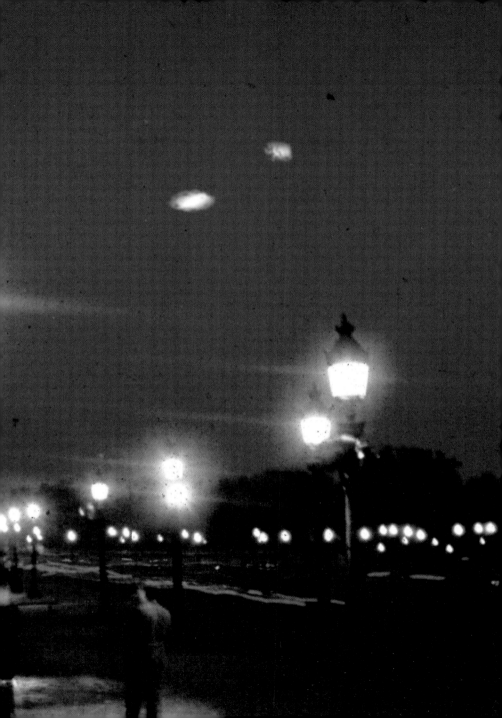

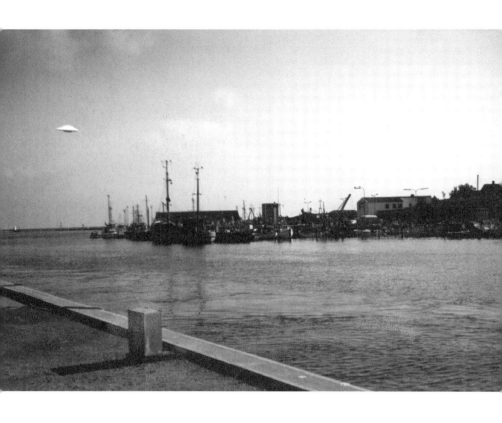

144

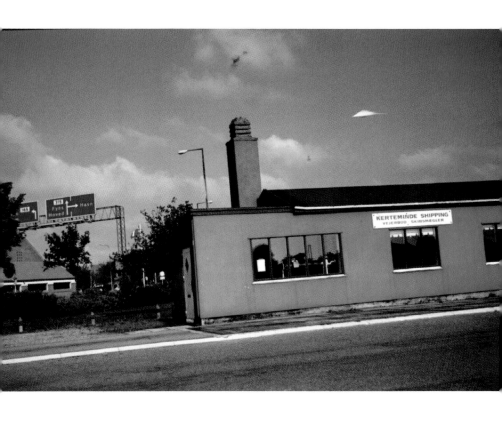

Kerteminde / Denmark 1986

Stockholm (Sweden) September 1962

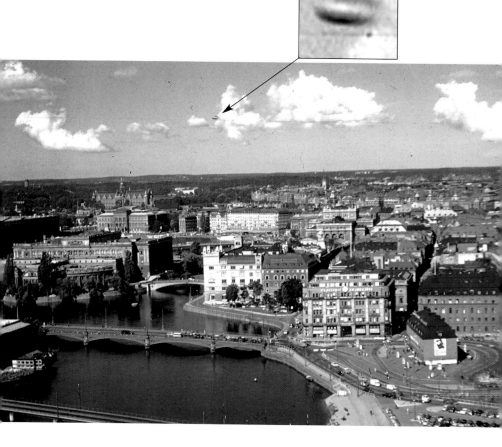

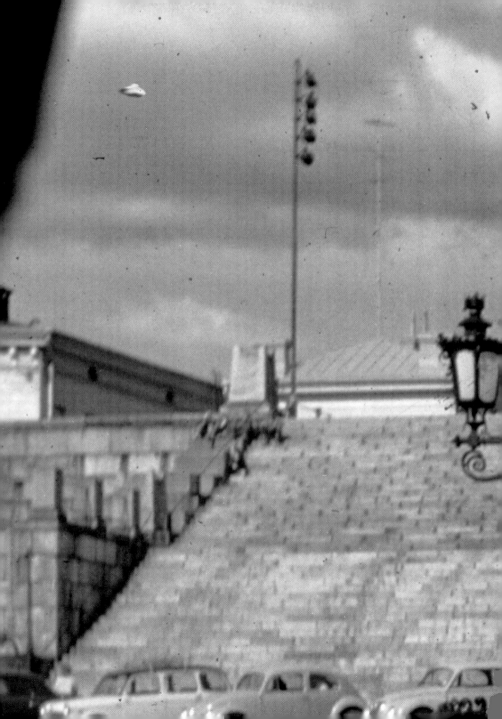

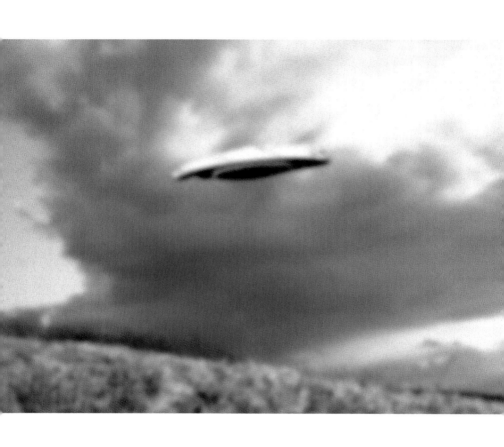

Verviers - Belgium 1983

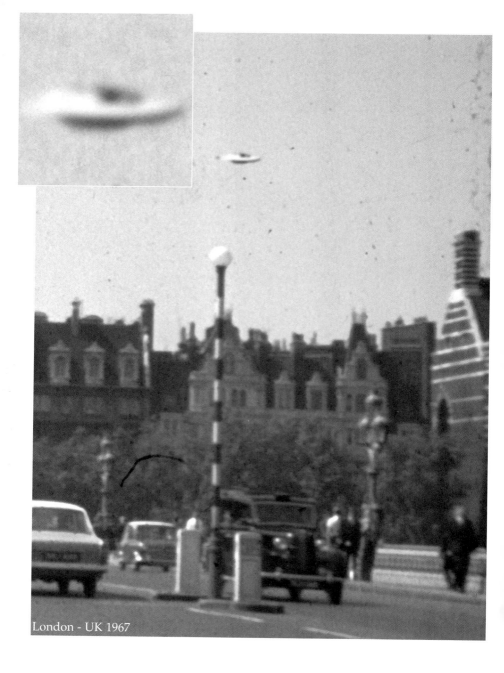

London - UK 1967

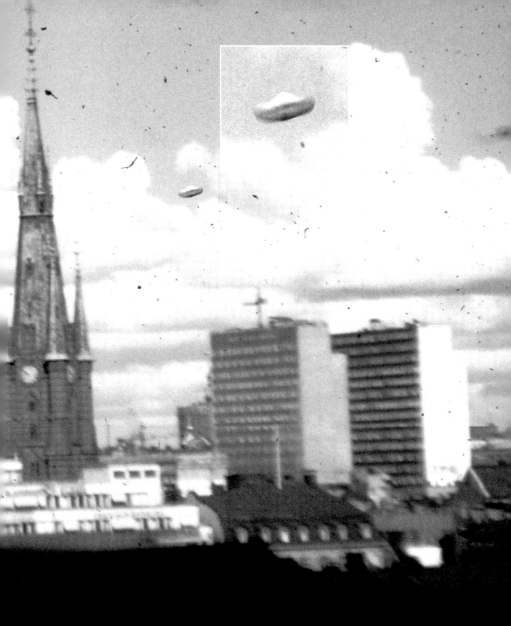

Stockholm - Sweden 1969

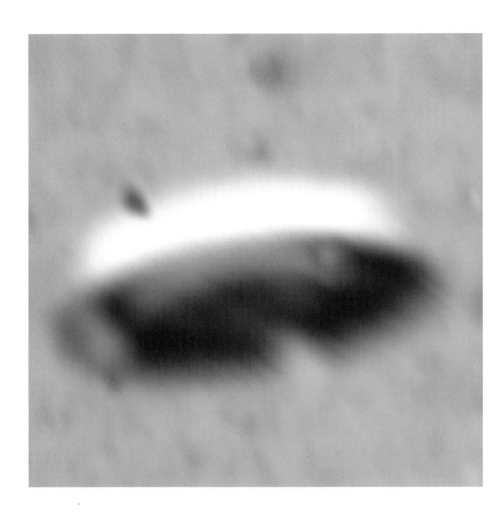

London - UK 3.Aug. 1967

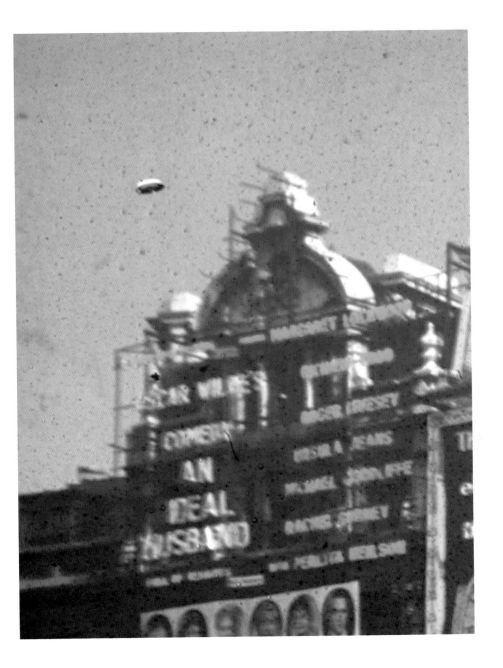

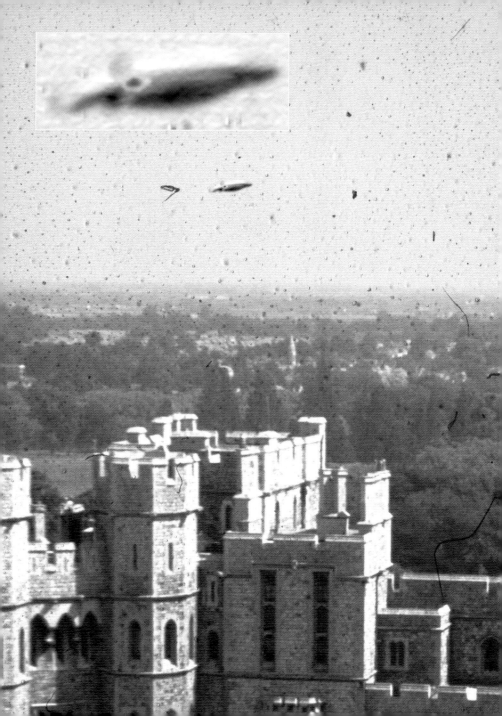

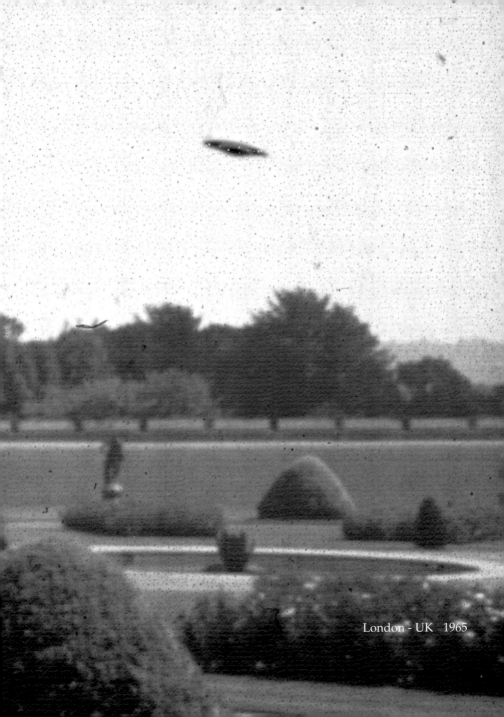

London - UK 1965

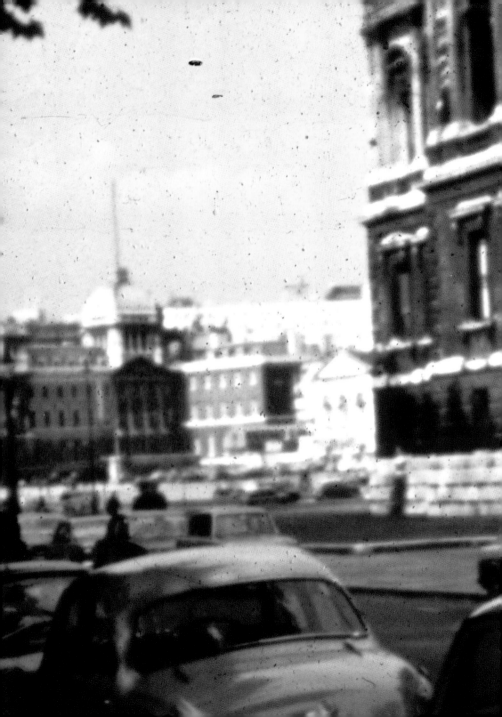

London - UK 3.Aug. 1967

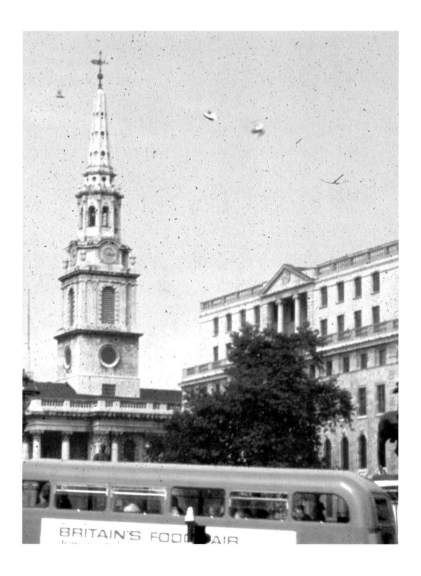

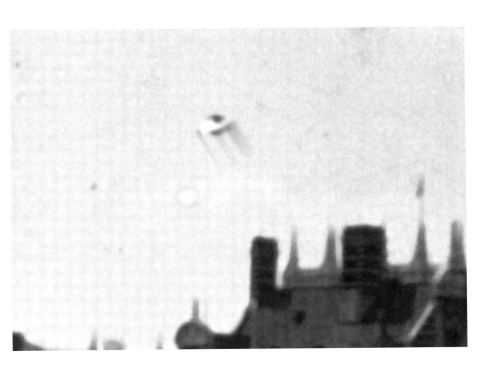

unknown photo - United Kingdom

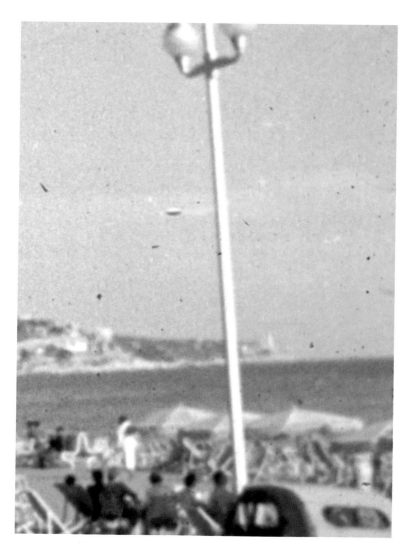

Nice - France 10.Sept. 1954

right: Soverato/ Calabria - Italy 1977

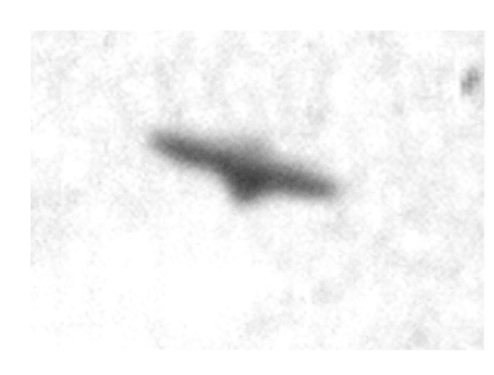

Costa Brava - Spain 1967

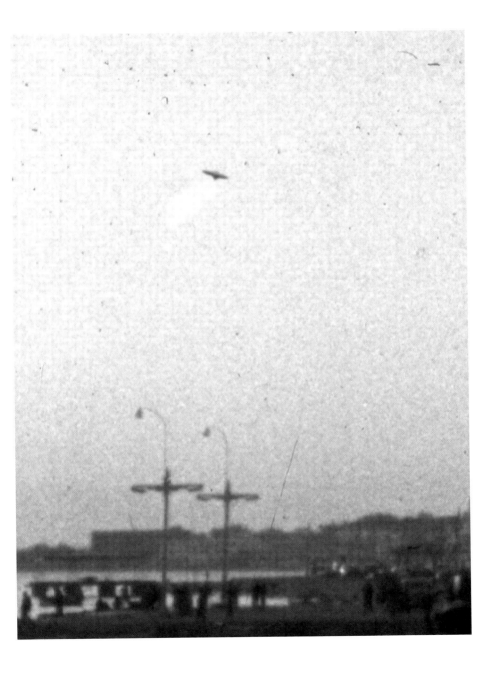

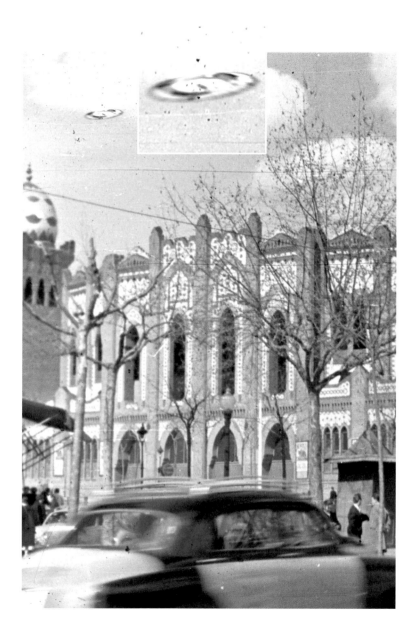

Barcelona - Spain July1962

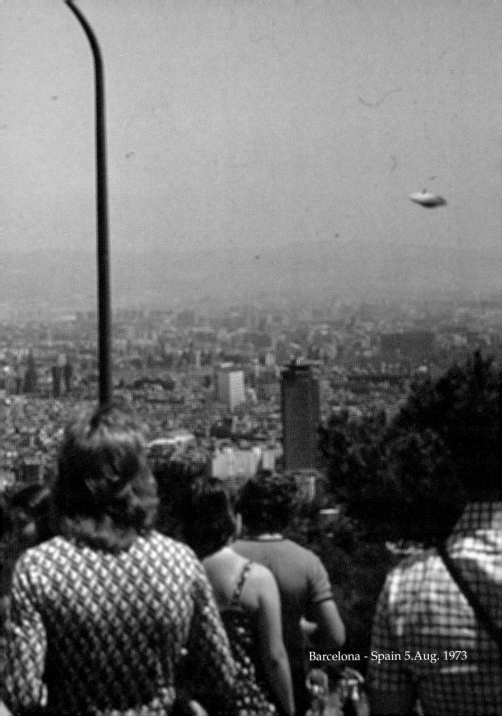

Barcelona - Spain 5.Aug. 1973

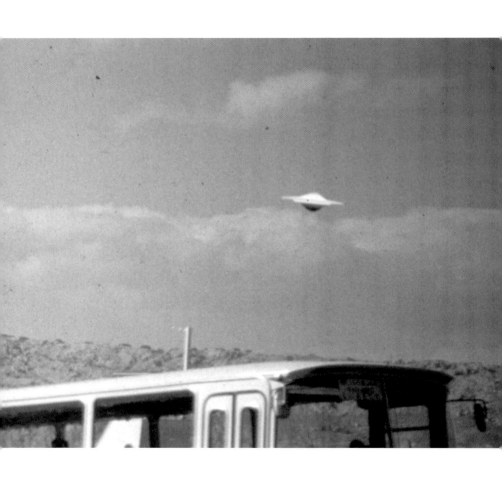

photo unknown

166

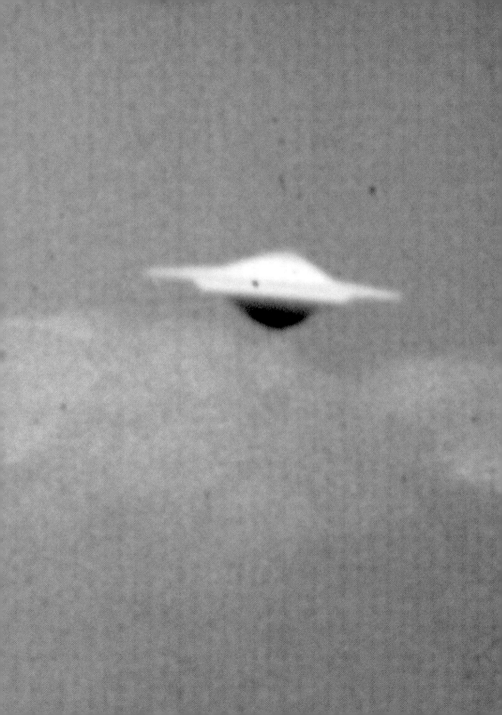

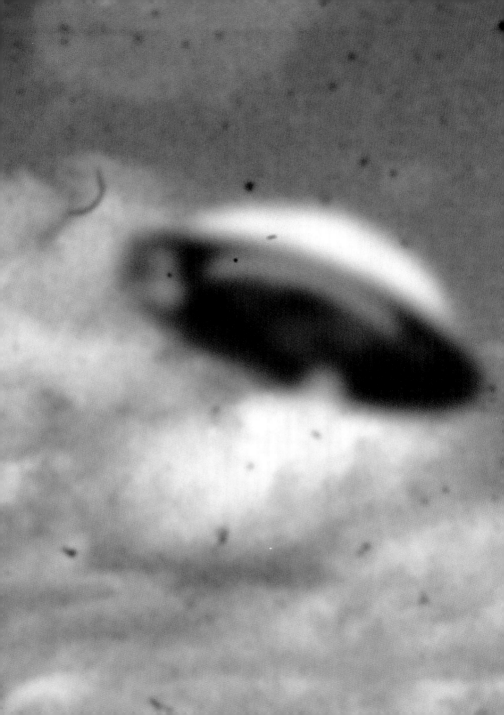

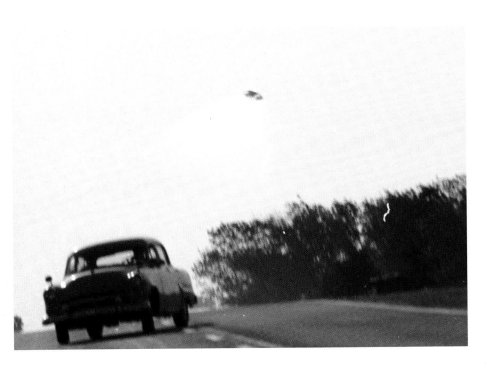

left: unknown

Isparta - Turkey 1974

USA, Kanada, South America

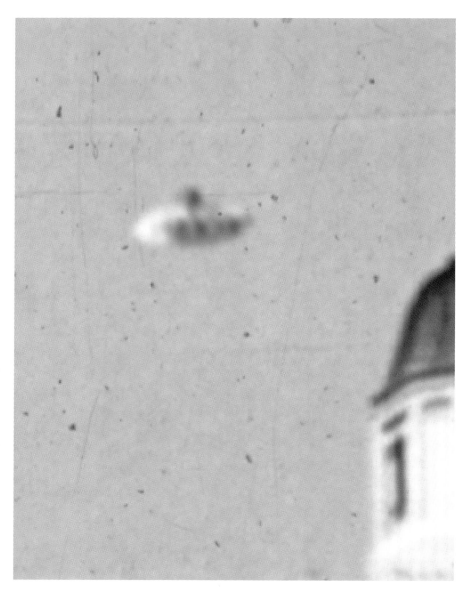

Atlantic City, New Jersey - USA 28. July 1952

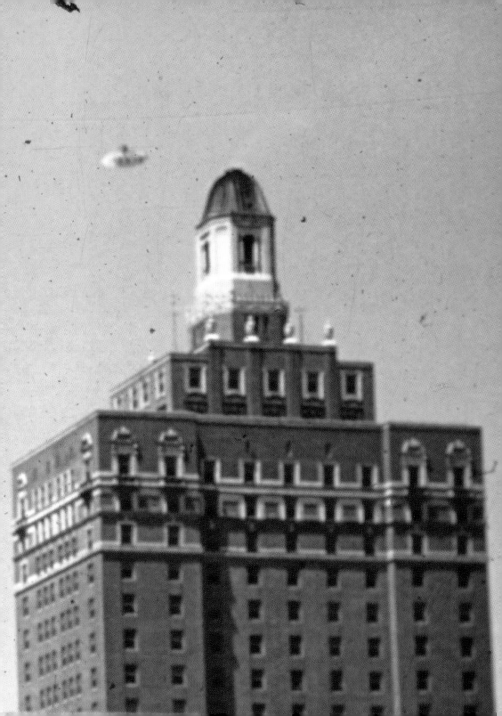

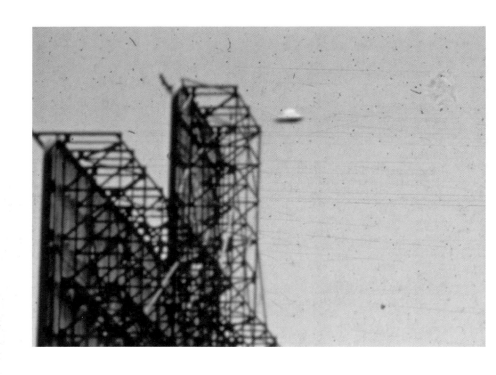

Atlantic City, New Jersey - USA 28. July 1952

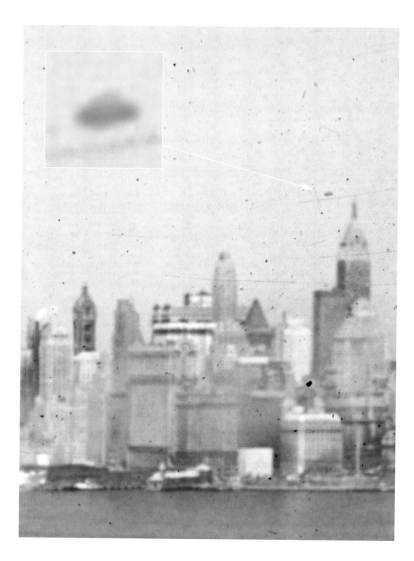

New York City - USA 1955

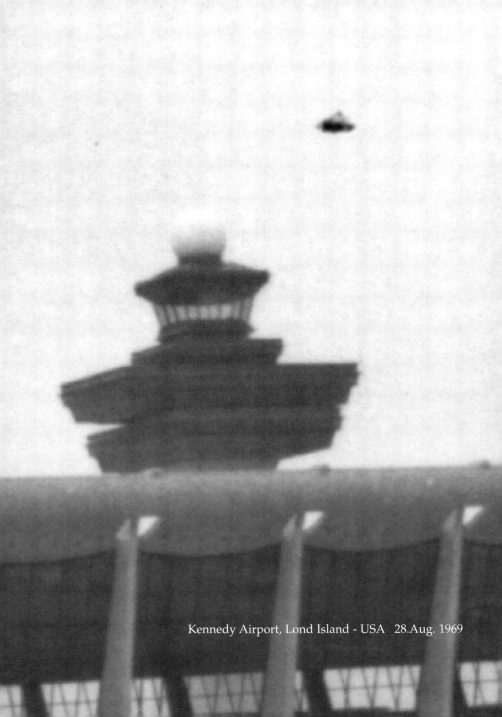

Kennedy Airport, Lond Island - USA 28.Aug. 1969

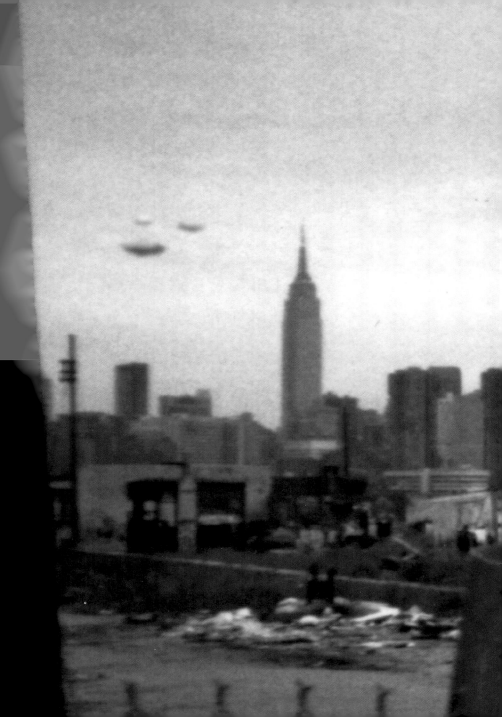

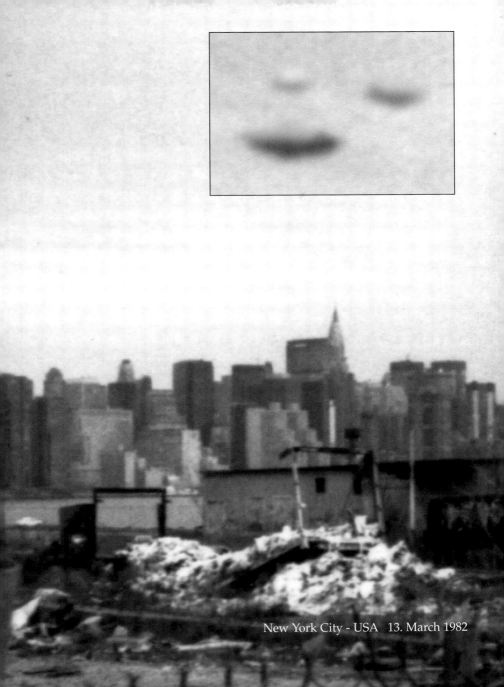

New York City - USA 13. March 1982

unknown photo

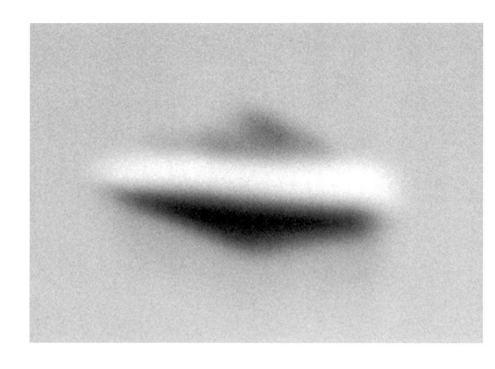

Long Island, New York - USA 1966

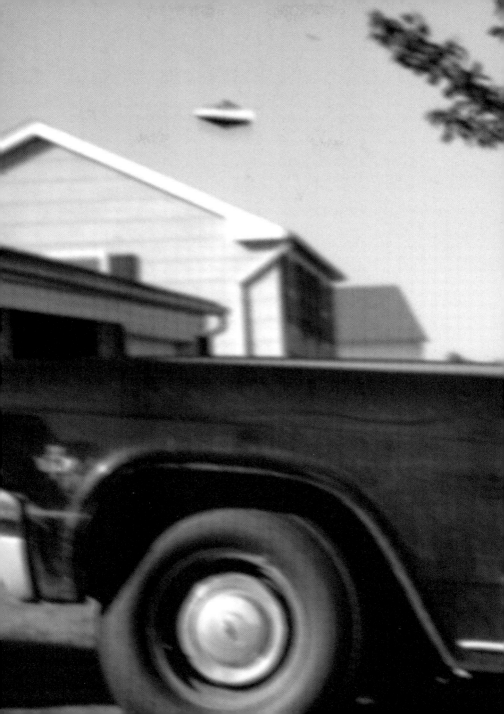

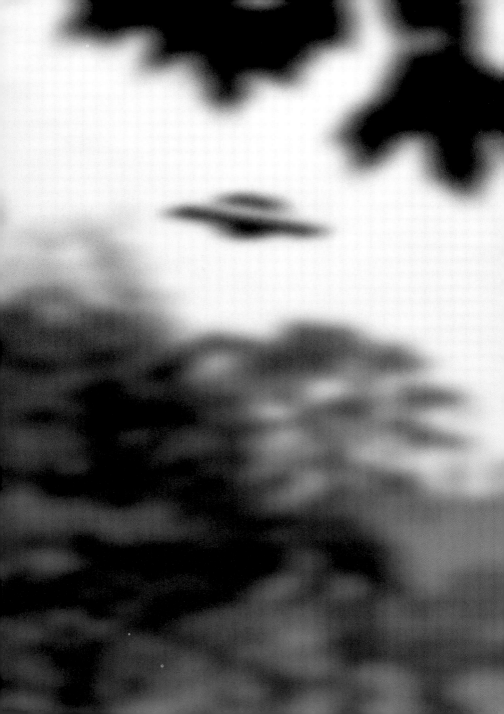

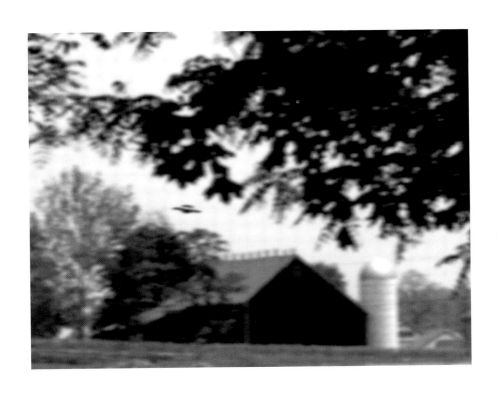

Pennsylvania - USA 1975

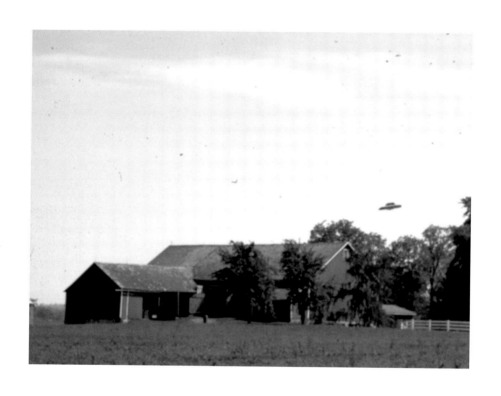

Pennsylvania - USA 1975

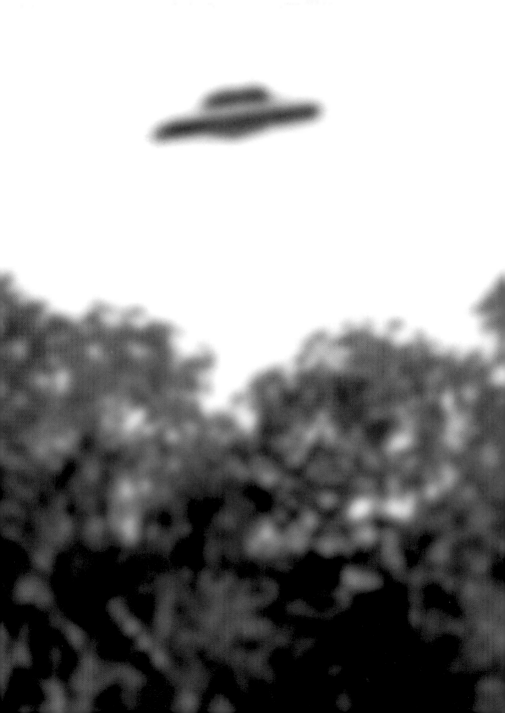

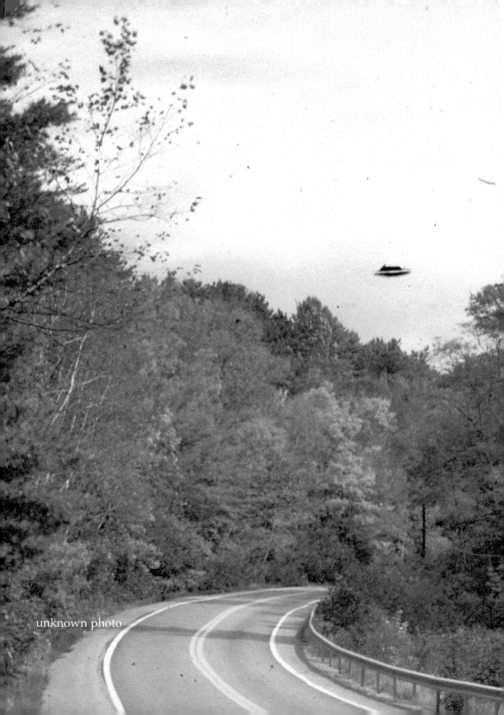
unknown photo

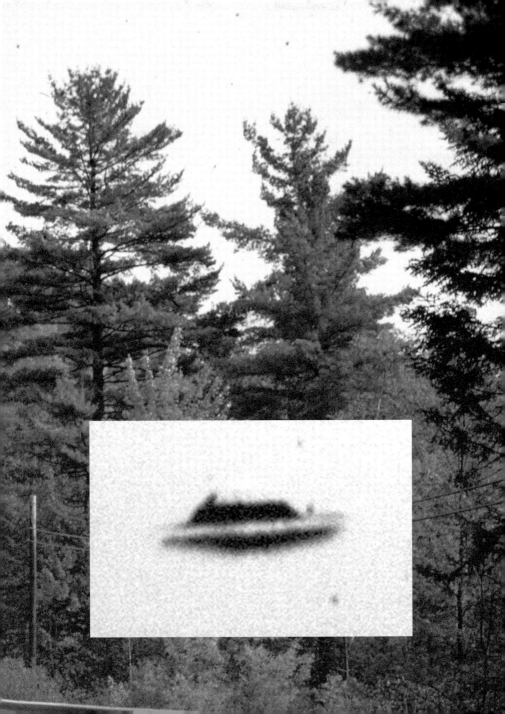

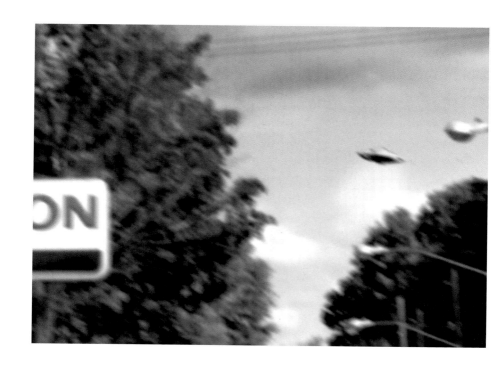

Long Island, NY - USA 1972

190

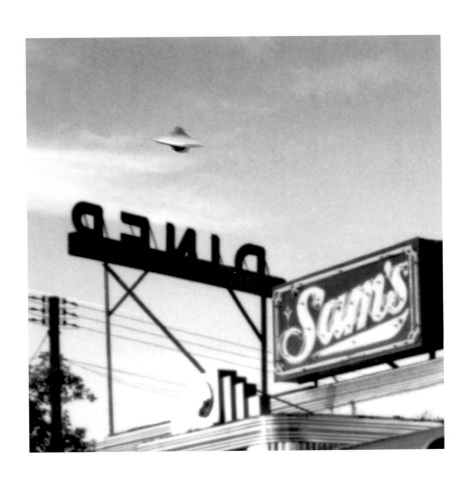

Saratoga, NY - USA 1969

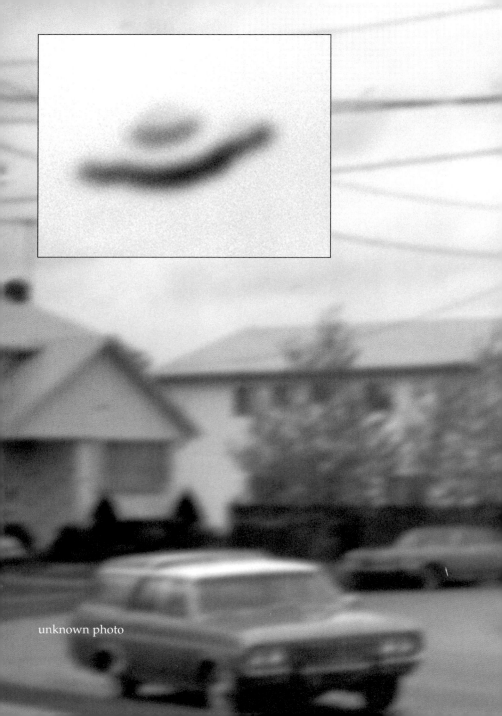

unknown photo

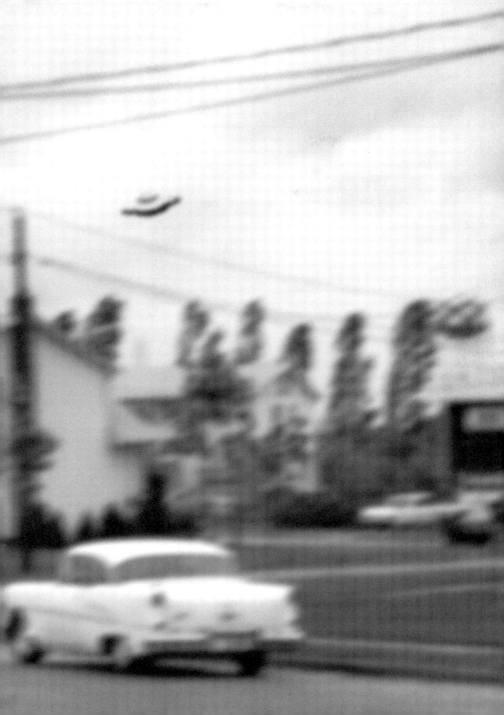

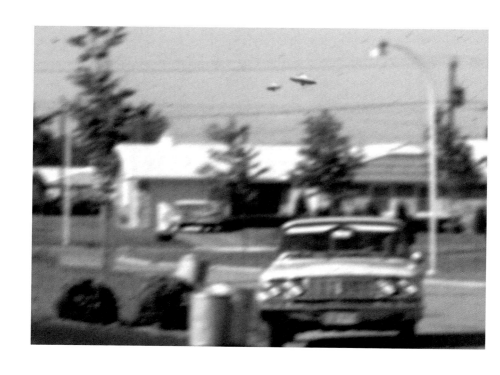

Long Island, NY - UASA 1966

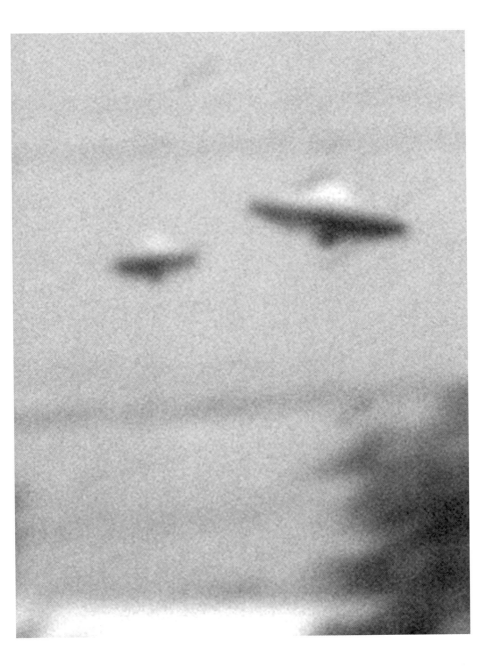

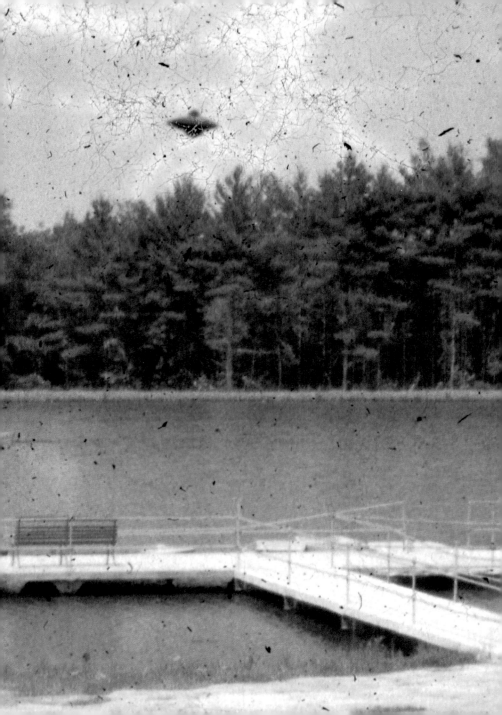

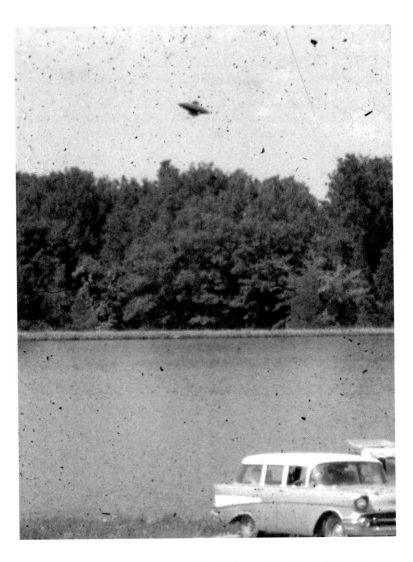

Paradox Lake, NY - USA 7.Sept. 1961

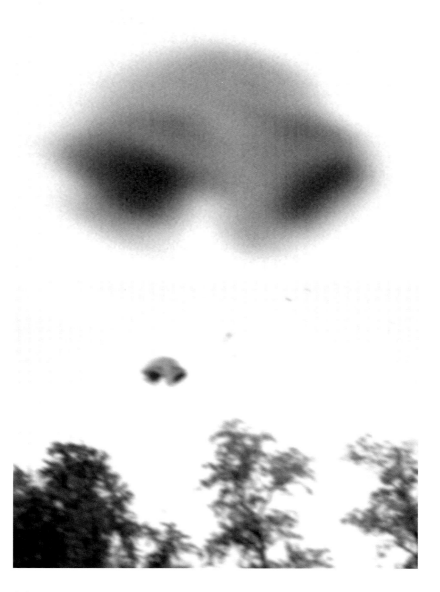

left: Harrysburg - Pennsylvania 1964 right: Medford, Oregon - USA 1964

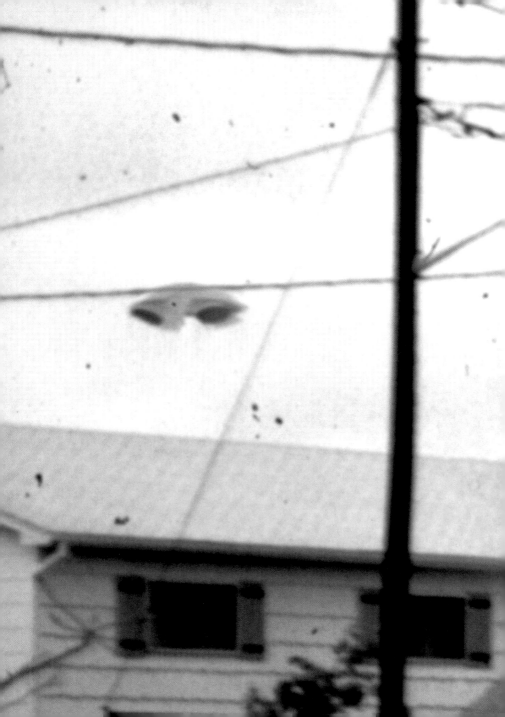

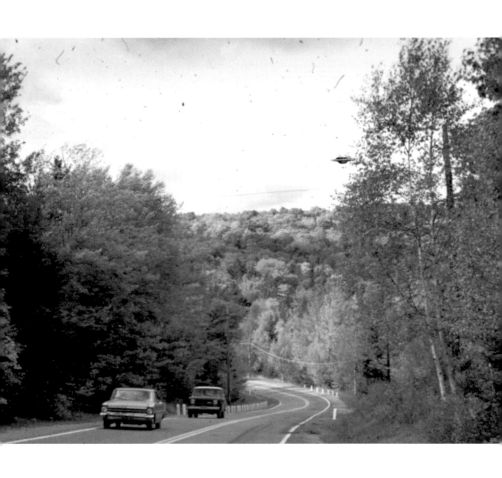

New Hampshire - USA 1973

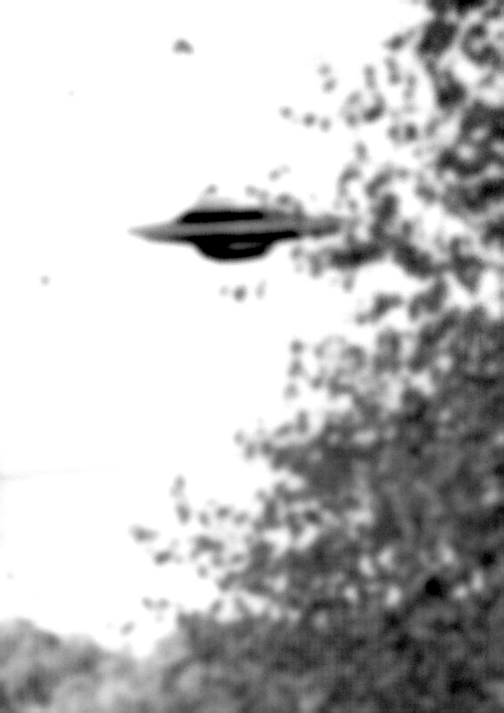

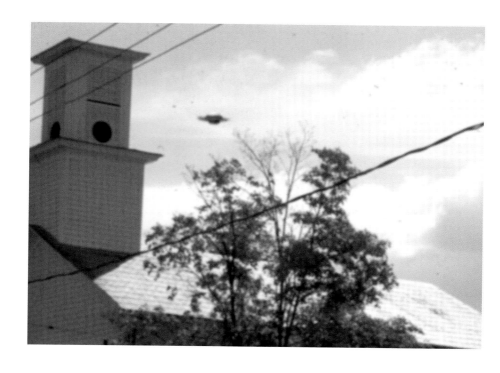

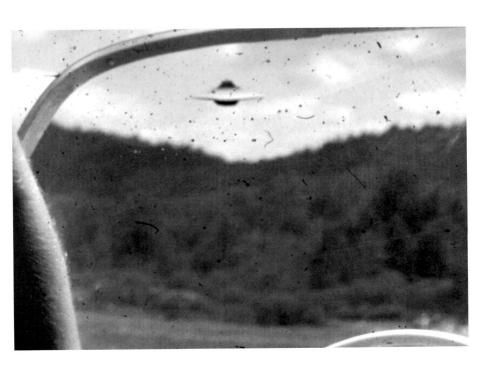

unknown photos Adironlake 1968

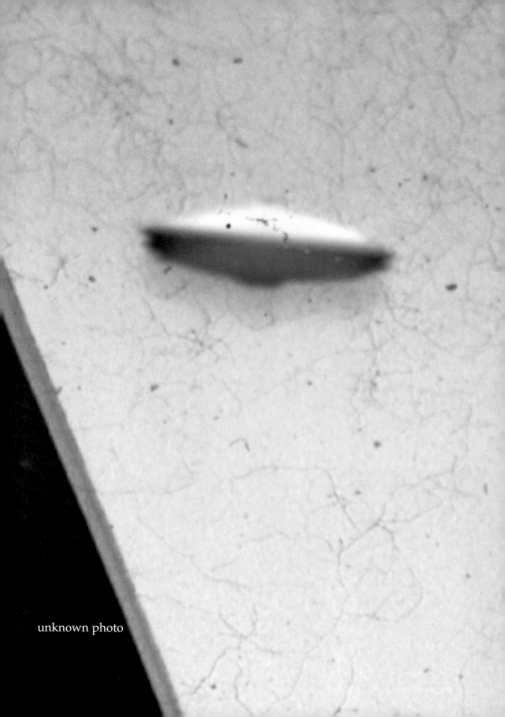
unknown photo

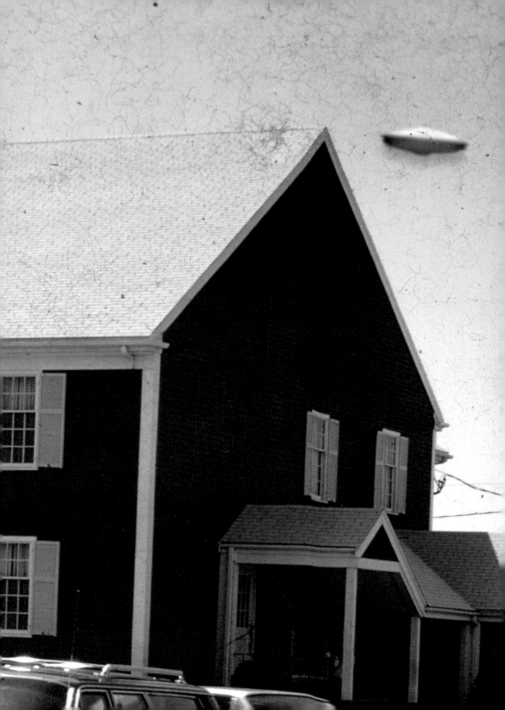

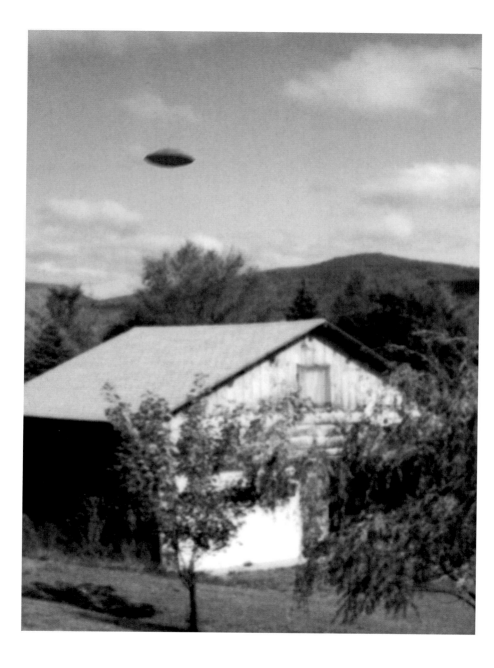

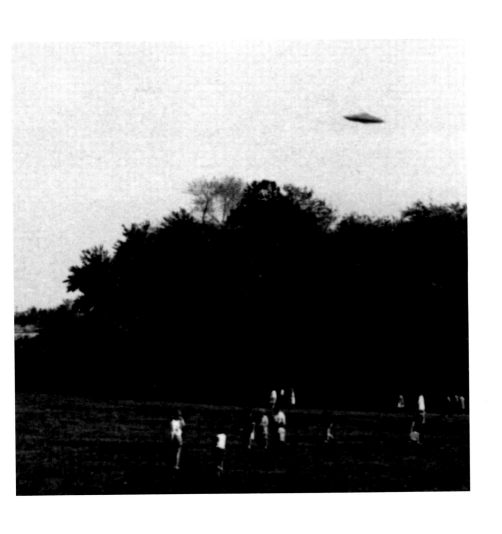

photos unknown

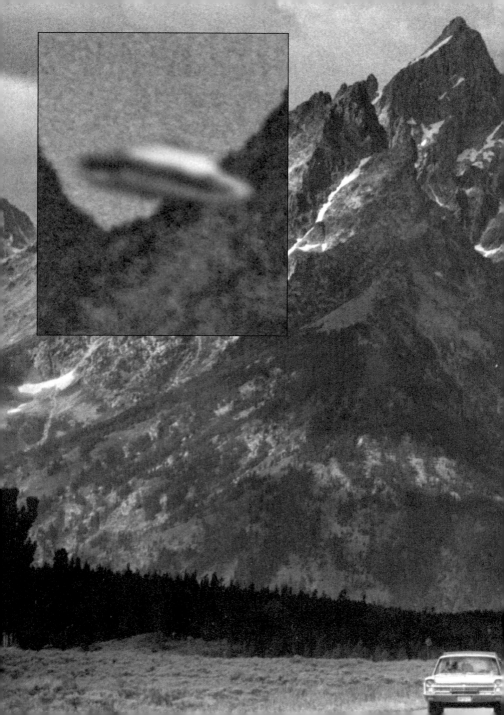

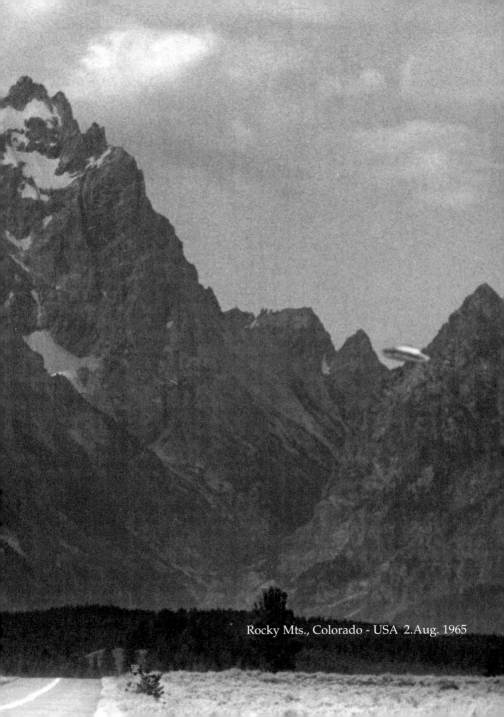

Rocky Mts., Colorado - USA 2.Aug. 1965

Utha - USA 1962

Bryce Canyon, Utah 12.Nov. 1966

212

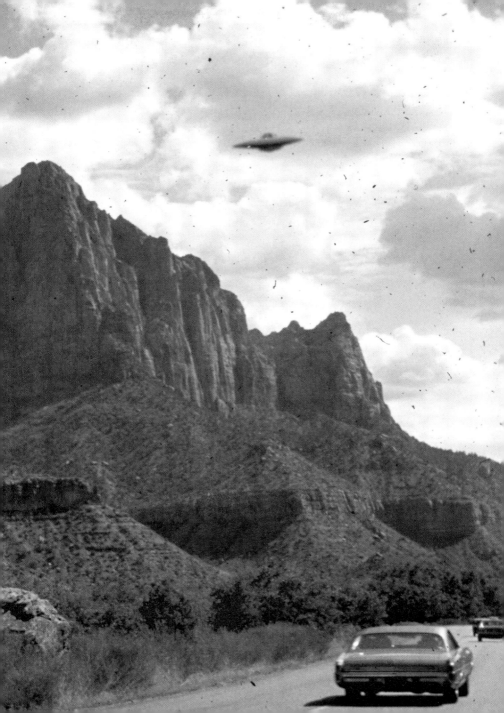

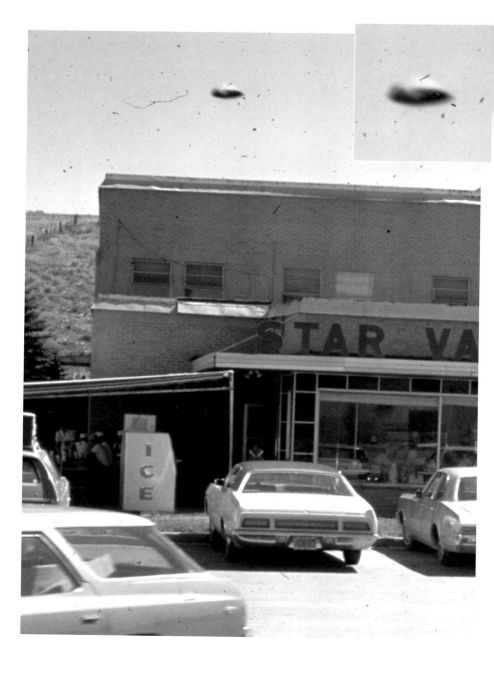

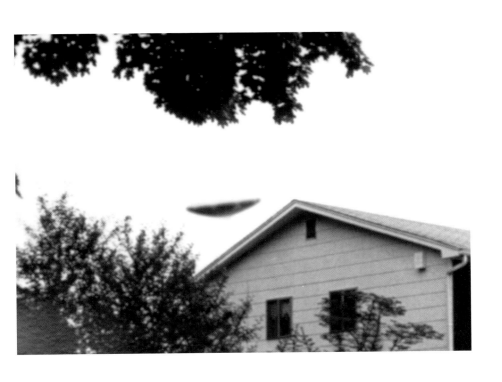

Salt Lake City, Utha - USA 1971

above: unknown

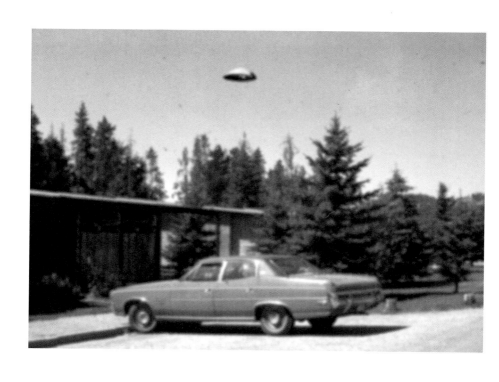

near Madiso, Wyoming - USA 28.Aug.1968

216

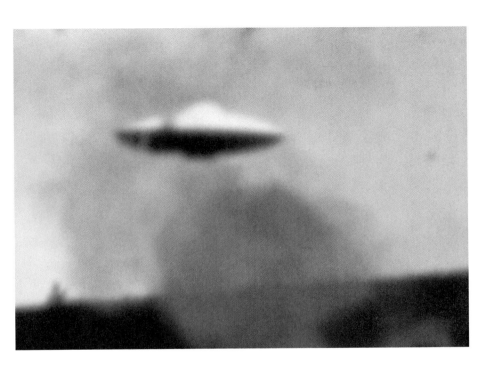

unknown photo

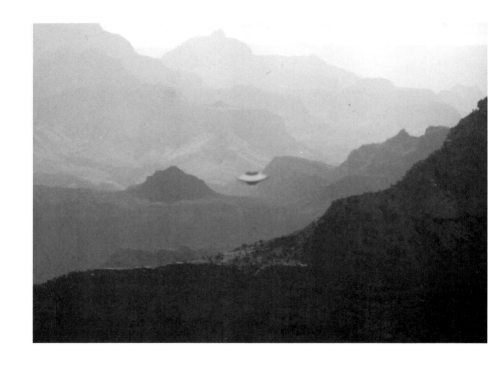

unknown photo

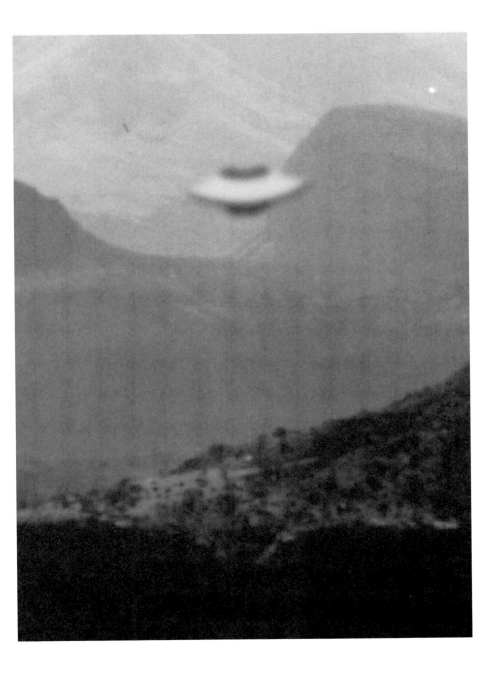

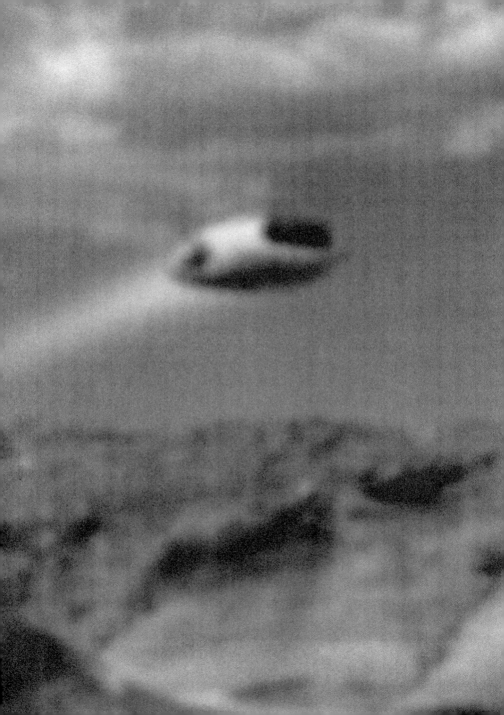

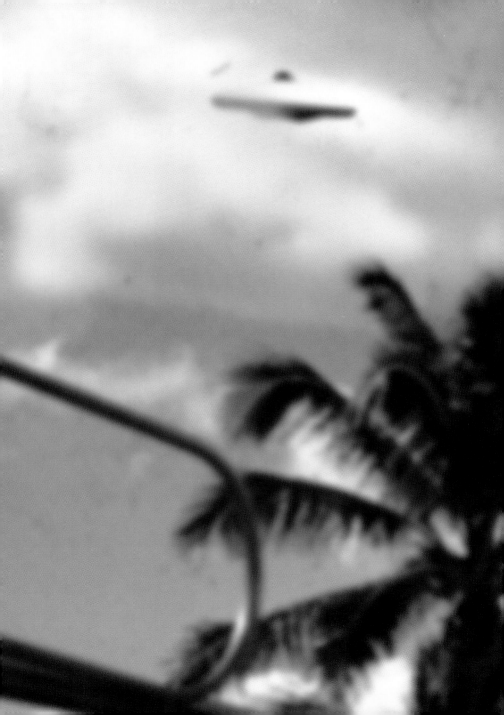

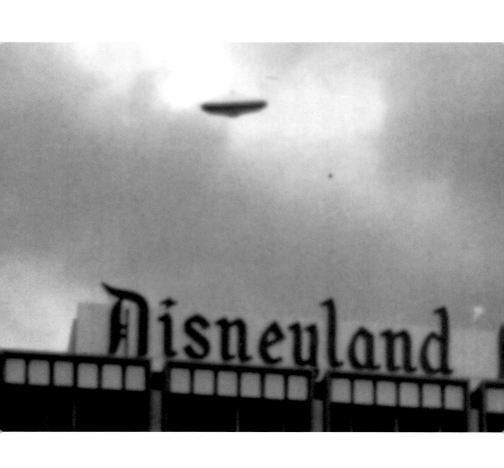

Disneyland - unknown photo

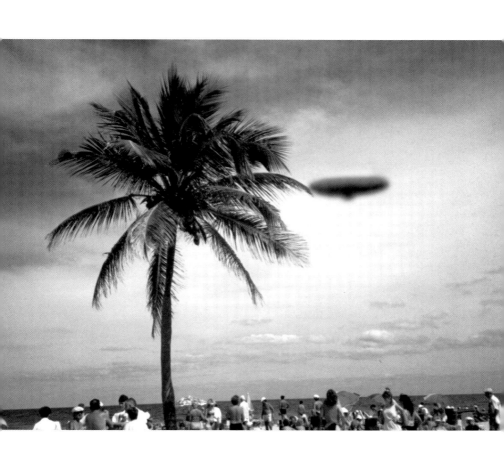

Sta. Monica, California -USA 26.July 1987

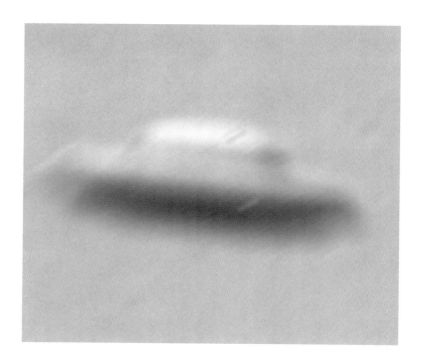

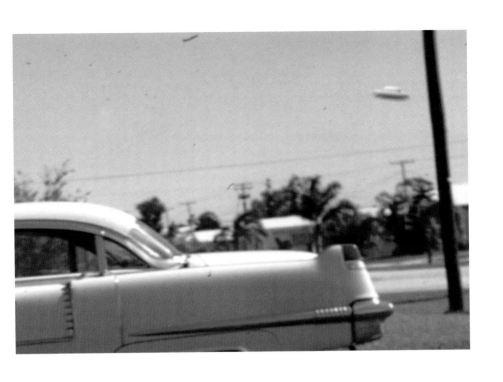

San Diego, California - USA 1962

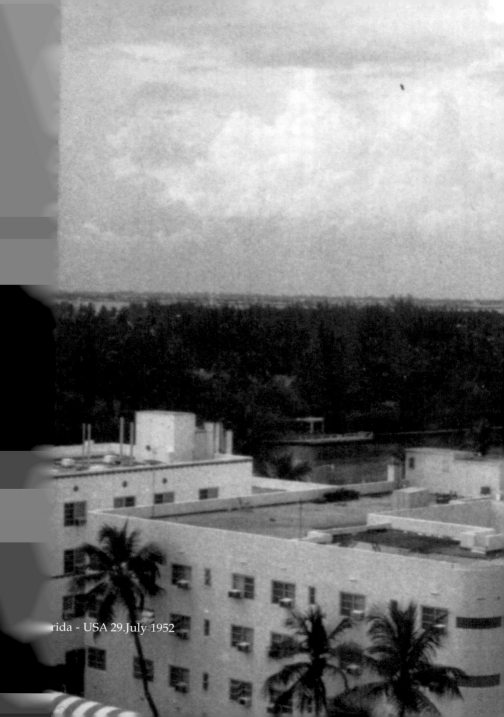

rida - USA 29.July 1952

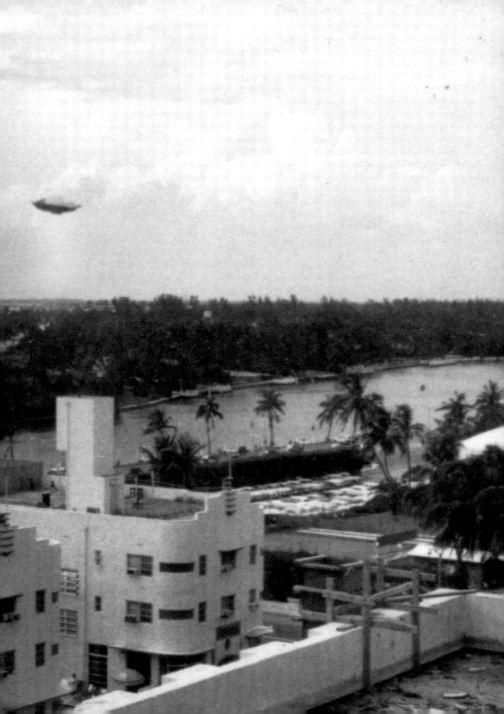

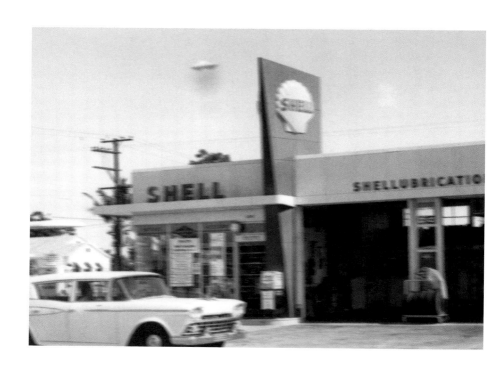

unknown photo

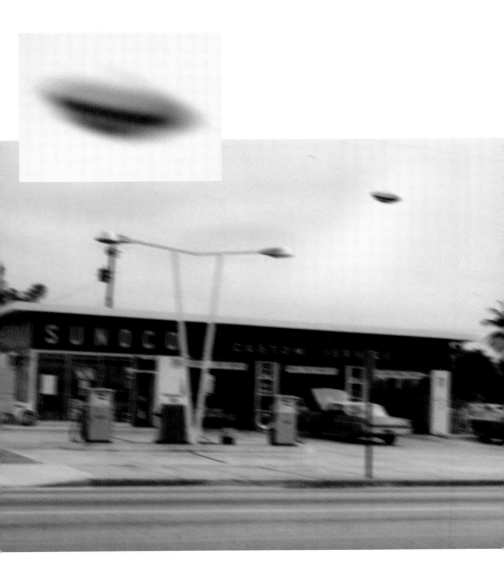

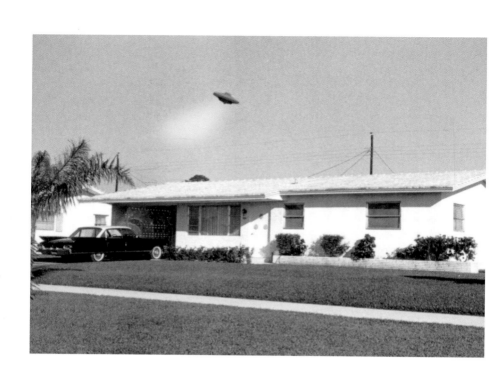

Sta. Ana, California - USA 14.May 1962

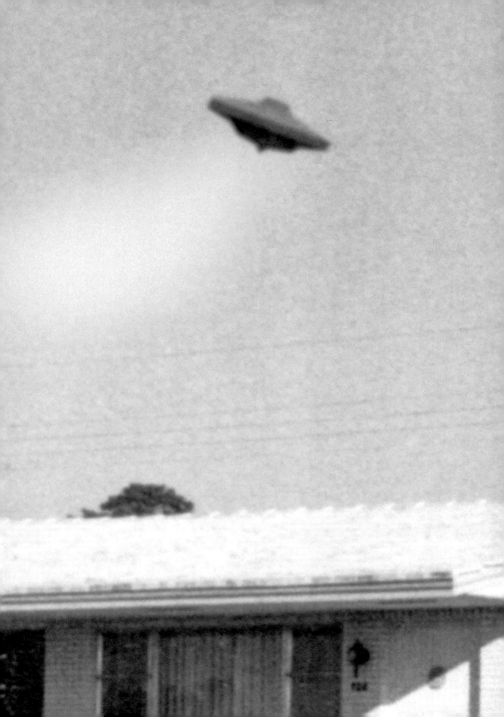

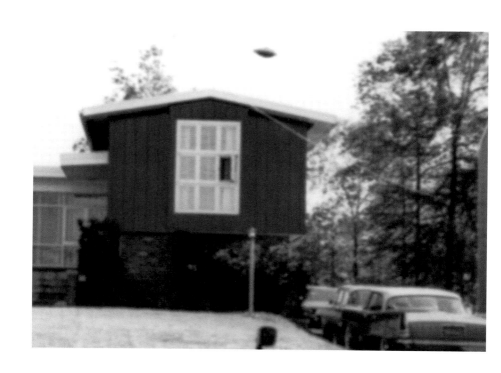

above: unknown

Bryce Canyon, Utah - USA 1972

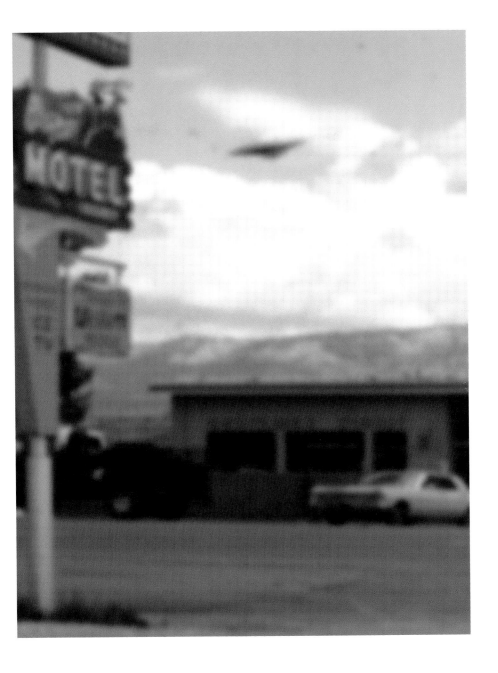

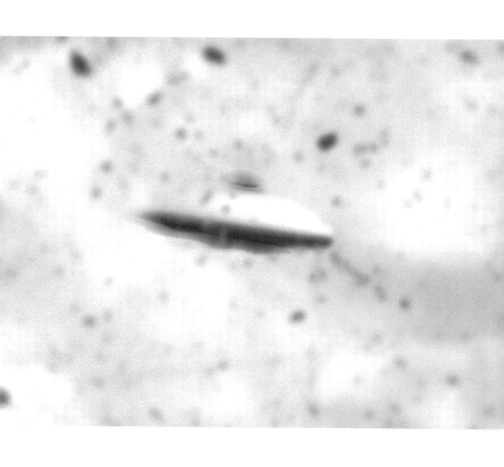

Jacksonville, Florida - USA 24. May 1953

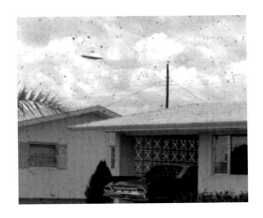

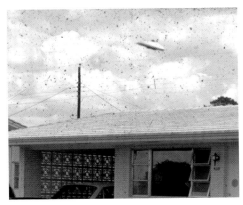

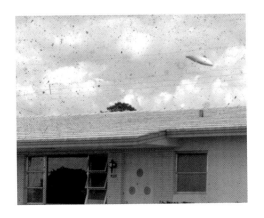

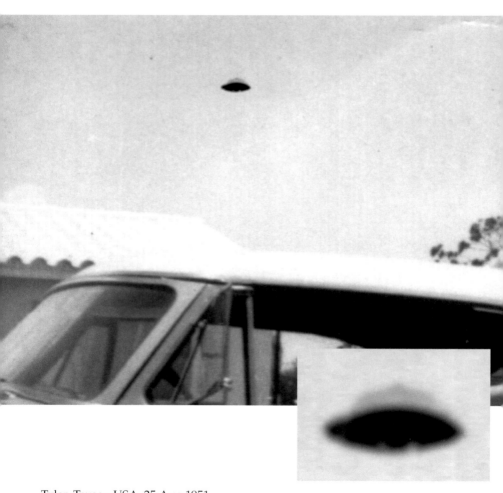

Tyler, Texas - USA 25.Aug.1951

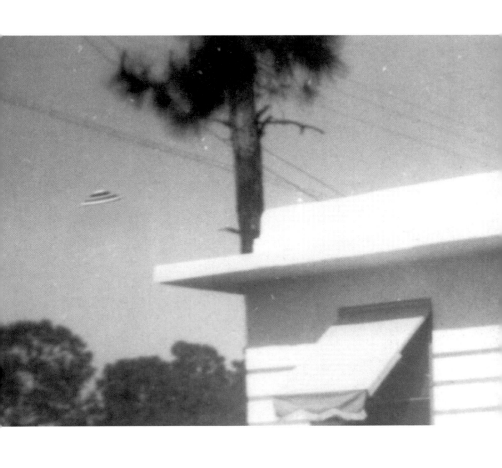

Monteray, California - USA 13.May 1950

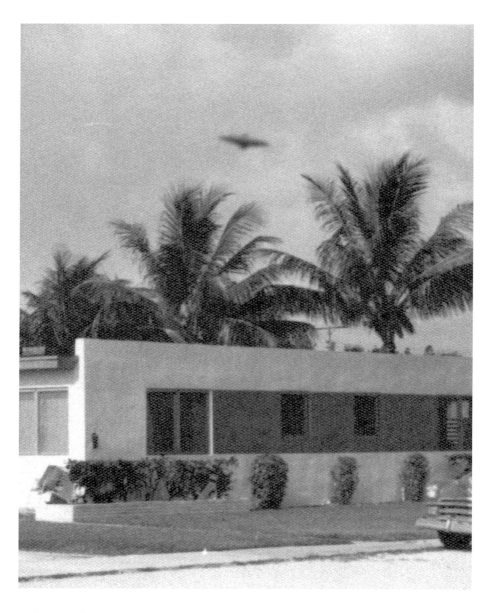

unknown photo

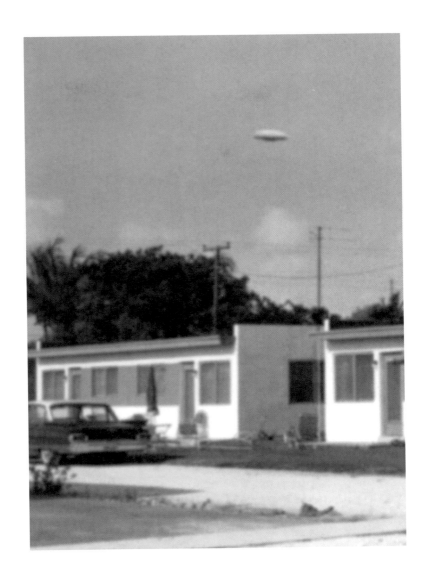

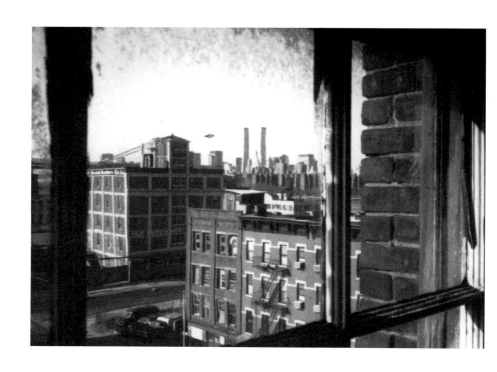

Brooklyn, NY - USA 20.Feb.1994

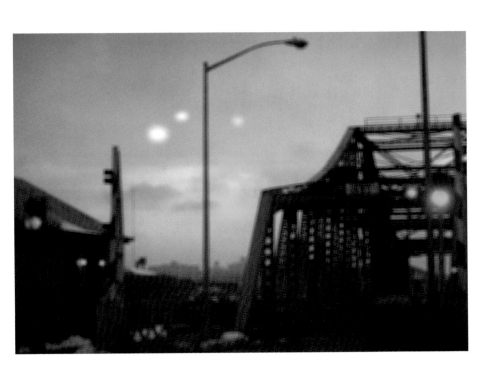

Brooklyn, NY - USA 18.Feb.1994

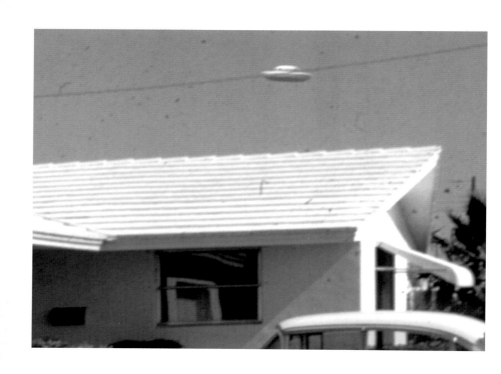

unknown photo

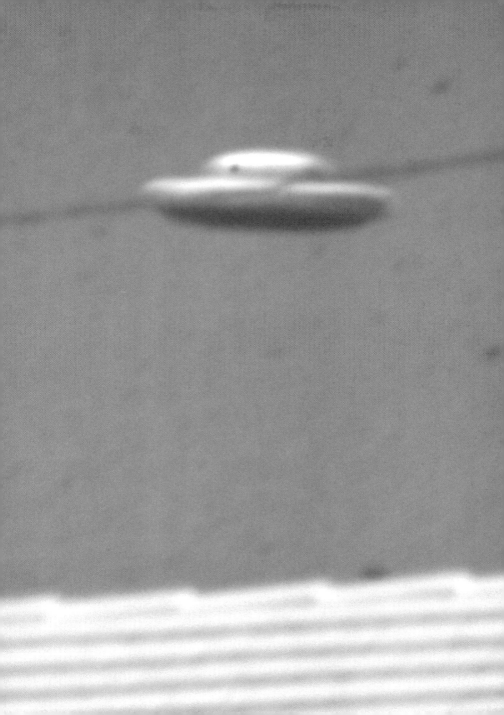

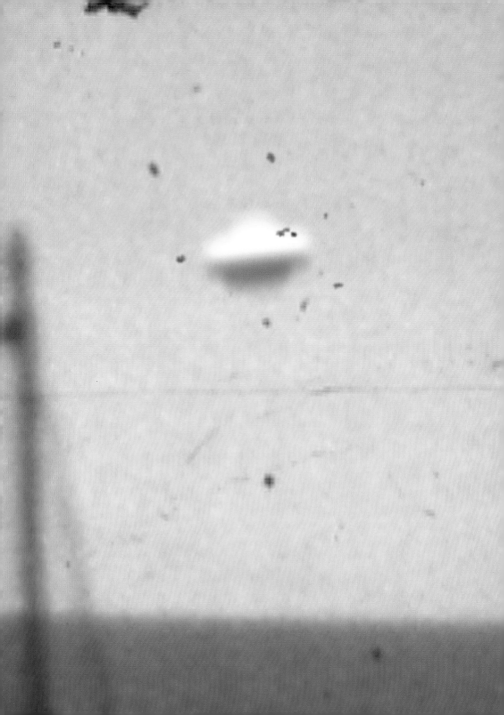

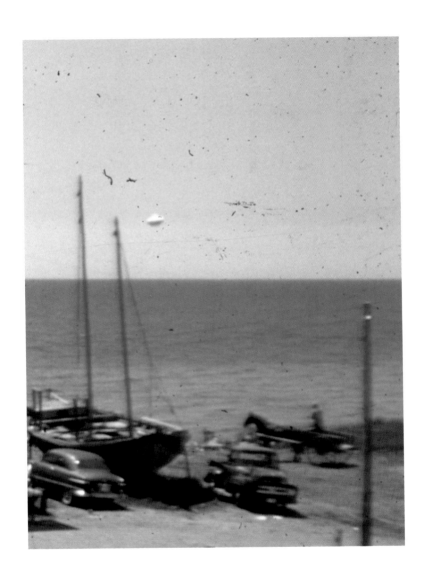

near Portsmouth, Massachusetts - USA 25. July 1952

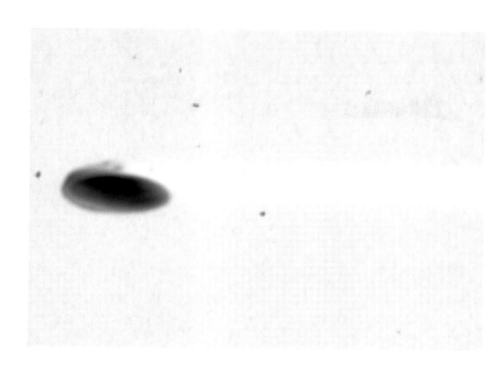

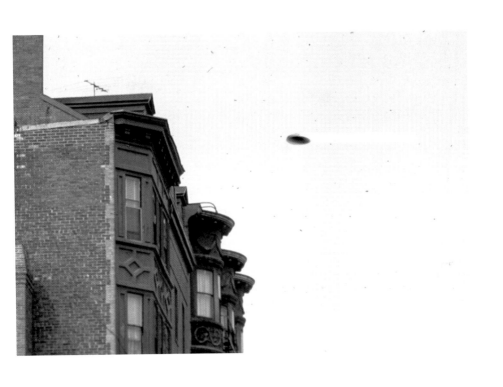

Boston, Massachusetts - USA 20.March 1984

Sudbury - Canada 1957

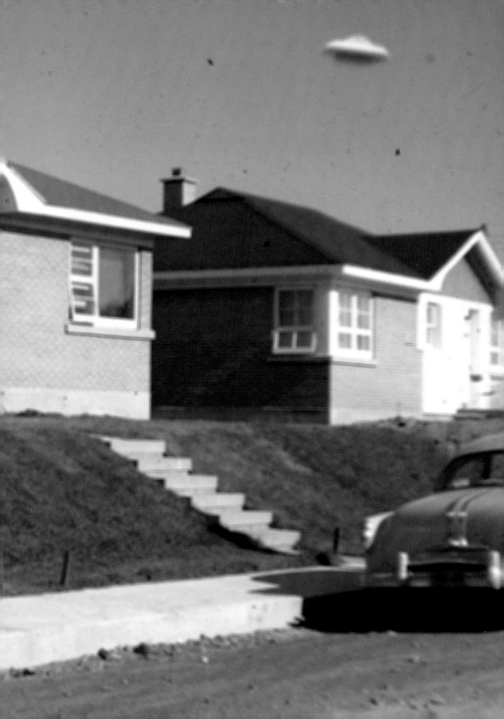

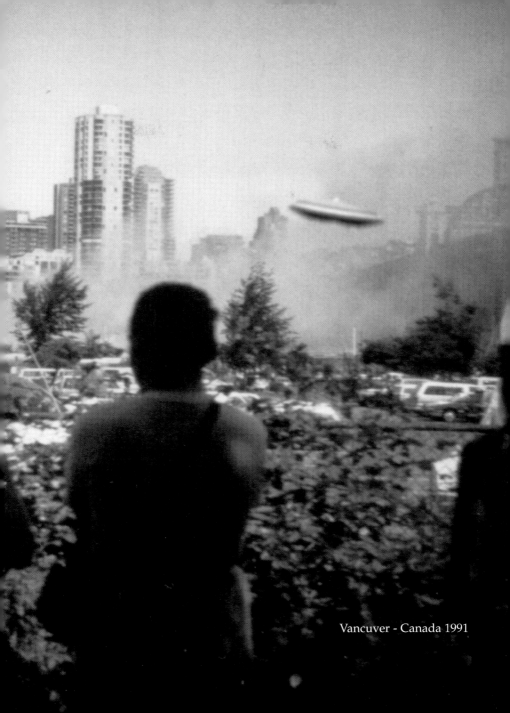

Vancuver - Canada 1991

Vermont - USA 1968

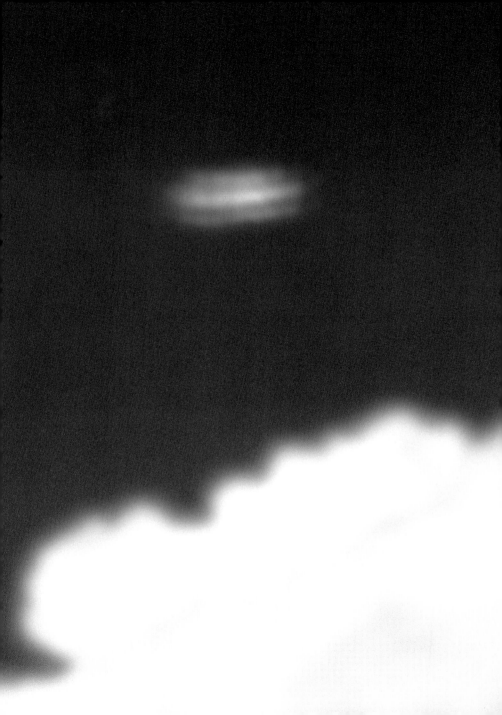

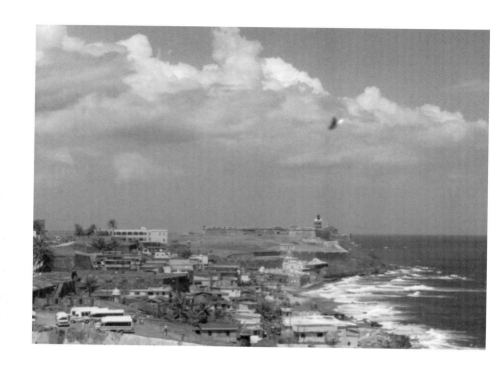

Puerto Rico Aug. 1986

Flight from Kansas City (Kansas) to Denver (Colorado) - USA 28.August 1969

Acapulco - Mexico 27. May 1958

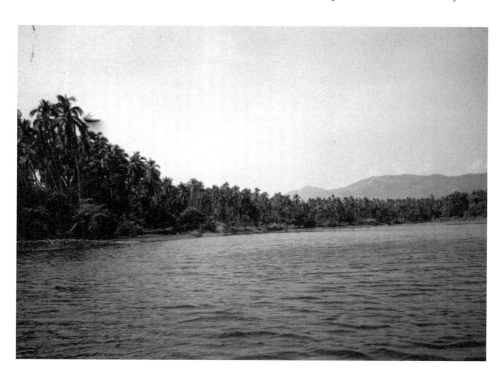

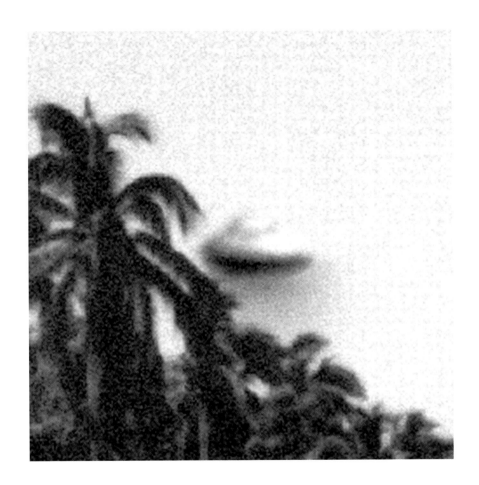

Strange reports and photos

Photo 1

Heino von Kettliz was sent to a psychiatric home 12 years ago, allegedly because he was a burden on society. Back then, Kettlitz was found wandering naked in the forest and arrested by the police. On the way to the police station, he fell in love with the on-duty officer and gave him the pet name Audrey (after Audrey Hepburn - US actress). The doctor was called, and for Kettliz this was also love at first sight. Heino von Kettliz believed that the actress "Romy Schneider" was in him. According to the psychiatrist report, Kettliz stated that he had been abducted in a space ship by well known actresses and had had sex with them all more than once. "The best I've ever had". For Dr. Melson, there were only two possible
explanations; either Kettliz was undergoing a reality shift and was now isolated in his ideal world, or, if his story really were true, then the aliens had taken on the physical form of the actresses in order to stimulate him into voluntarily performing the coitus act.

(D) Göteborg / Schweden

Photo 1

Heino von Kettliz wurde vor 12 Jahren mit der Begründung, er sei eine Belastung für die Gesellschaft, in die Psychiatrie eingewiesen. Kettlitz wurde damals nackt im Wald umherirrend von der Polizei aufgegriffen. Auf der Fahrt zum nächsten Polizeirevier verliebte er sich in den Diensthabenden und nannte ihn Audrey (von Audrey Hepburn - US - Schauspielerin). Auch in den gerufenen Arzt verliebte er sich auf der Stelle. Heino von Kettliz meinte, in ihn die Schauspielerin Romy Schneider zu erkennen. Laut psychiatrischen Bericht behauptete Kettliz von bekannten Schauspielerinnen in einem UFO entführt worden zu sein und mit allen mehrfach Sex gehabt zu habe:. „Den besten, den ich je hatte !" Für Dr. Melson gibt es nur zwei Erklärungen; entweder leidet von Kettliz unter einer Realitätsverschiebung, isoliert in seiner Wunschwelt, oder sollte seine Geschichte der Wahrheit entsprechen, dann hätten Aliens sich der Physiognomien dieser Schauspielerinnen angenommen, um Ihn zum freiwilligen Koitus zu stimulieren.

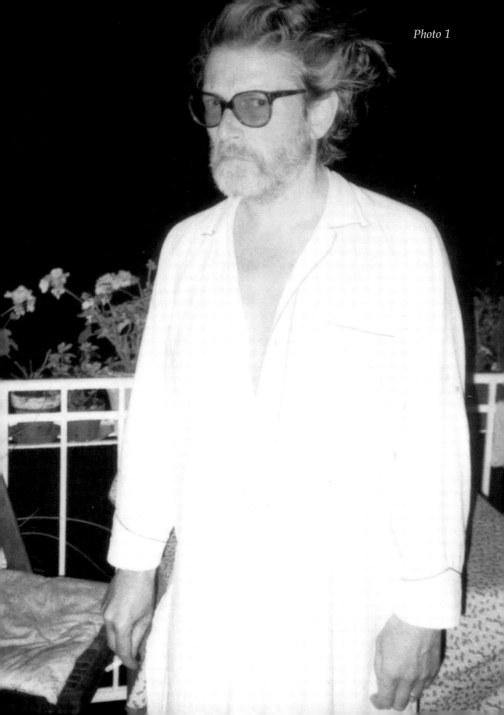

Photo 1

Heino von Kettliz fut, il y a 12 ans, envoyé à la psychiatrie avec pour motif qu'il était un fardeau pour la société. Kettliz fut à cette époque appréhendé par la police alors qu'il vagabondait nu dans la forêt. Lors du trajet qui le conduisait au poste de police le plus proche, il s'éprit du fonctionnaire de service et l'appela Audrey (d'Audrey Hepburn - l'actrice américaine). Il s'éprit de même de suite du médecin appelé en aide. Heino von Kettliz croyait reconnaitre en lui l'actriceRomy Schneider. Selon le rapport psychiatrique, Kettliz affirmait avoir été kidnappé
dans un objet volant non identifié par des actrices renommées et qu'il avait eu plusieurs fois des relations sexuelles avec toutes ces actrices: "Les meilleures relations sexuelles de ma vie!" Pour le Dr. Melson il n'existe que deux explications; ou Kettliz souffre d'un décalage de la réalité, isolé dans un monde chimérique, ou si son histoire correspond à la réalité, des "Aliens" auraient adopté la physionomie de ces actrices, afin de stimuler chez celui-ci un coit spontané.

A Heino von Kettliz lo internaron hace 12 años en un psiquiátrico alegando que representaba una carga para la sociedad. En aquél entonces a Kettliz lo arrestó la policía por vagar desnudo por un bosque. Mientras lo conducían al cuartel más cercano de la policía, se enamoró del policía que lo llevaba y lo llamó Audrey (por Audrey Hepburn, la actriz estadounidense). También se enamoró, nada más verlo, del médico al que mandaron llamar. Heino von Kettliz decía reconocer en él a la también actriz Romy Schneider. Según un informe psiquiátrico, Kettliz aseguraba que varias actrices famosas lo habían secuestrado en un OVNI y que había mantenido repetidas relaciones sexuales con todas ellas: „Las mejores que he tenido!". Para el Dr. Melson sólo existen dos explicaciones: o bien Kettliz padece de distorsión de la realidad, al estar aislado en su mundo utópico, o bien su historia corresponde a la realidad. En ese caso habrían sido unos alienígenas quienes hubieran adoptado la fisionomía de estas actrices para estimularle sexualmente.

Photo 1

(I) Göteborg / Svezia

Heino von Kettliz fu ricoverato 12 anni fa in un istituto psichiatrico perchè avrebbe costituito un peso per la società. Kettlitz era stato fermato dalla polizia mentre vagava nudo e senza meta in un bosco. Mentre lo portavano alla più vicina stazione di polizia si innamorò dell'ufficiale di servizio e lo chiamò Audrey (da Audrey Hepburn - attrice americana). Si innamorò anche immediatamente del medico che era stato chiamato per visitarlo. Heino von Kettliz diceva di aver riconosciuto in lui l'attrice Romy Schneider. Secondo la relazione psichiatrica Kettliz avrebbe asserito di essere stato rapito da famose attrici in un UFO e di avere fatto sesso con tutte loro. „Mai fatto di meglio!" Per il Dr. Melson ci sono solo due spiegazioni: Kettliz potrebbe soffrire di uno dislocamento della realtà e vivrebbe isolato in un mondo creato dai suoi desideri; oppure - se la sua storia corrisponde a verità - si tratterebbe di alieni che avrebbero assunto la fisionomia di queste attrici per stimolarlo volontariamente al coito.

Photo 2

(GB) NYC / USA

Alex Crypton (that's what his friends in Harlem call him) is convinced that aliens have always lived on Earth, that is, are also Earthlings. The only difference: they live in another dimension, not tied to time and space. The transmitter / receiver which he's developed over the last eight years enables him to eavesdrop on them. Meanwhile he's collected over 3000 recordings which he sends back in fragments: each time he's overwhelmed by a frequency avalanche from over 10000 returned messages. According to him, these are all answers from aliens that lie in the reception area of his transmitter. By these estimates, New York city alone would be home to 500000 life forms in the other dimension.

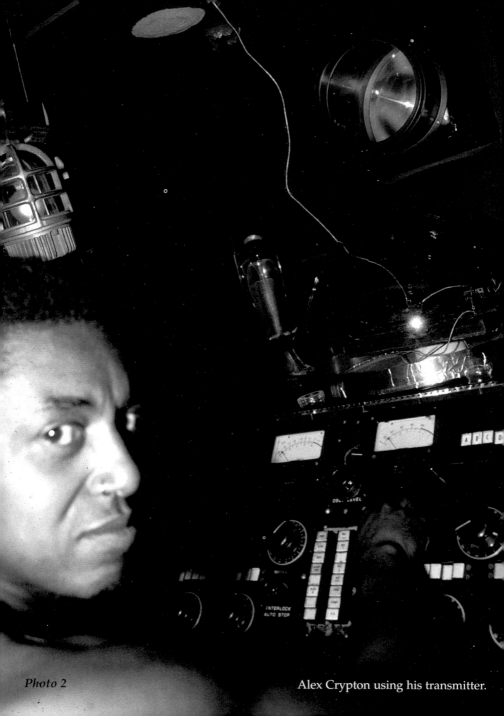

Photo 2

Alex Crypton using his transmitter.

(E) Tsingtao / China

Photo 3

Chang, apodado „el hombre-antena„, fue secuestrado cuando era un niño, según algunas informaciones. Desde entonces se comunicaba, a través de ondas largas, con extraterrestres que habitan nuestro planeta. Estas ondas ionosféricas, deflectadas en las capas de la ionosfera de regreso a la tierra (capa de Heavyside), le permitían establecer contacto con alienígenas a larga distancia. Para optimizar la recepción, en 1982 se hizo implantar bajo la meninge una red de alambre de plata de aproximadamente 3x3cm, conectada a una rosca de metal introducida en la cubierta del cráneo: cuando lo creía necesario, se enroscaba una antena. Nueve meses tras la implantación ilegal, Chang fallecía en el hospital clínico de Tsingtao. Sus últimas palabras las pronunció en un idioma desconocido para los médicos.

(I) Tsingtao / Cina

Photo 3

Chang, denominato „l'uomo con le antenne", era stato - secondo le sue affermazioni - rapito da bambino. Da quel momento ha cominciato a comunicare con gli extraterrestri che vivono sulla terra, per mezzo delle onde lunghe. Queste onde spaziali che si riflettono sullo strato conduttore di elettricità dell'atmosfera (strato „heavyside") gli permettevano di entrare in contatto con gli alieni anche anche a grandi distanze. Per poterli ricevere meglio si fece impiantare nel 1982 una rete di fili di argento di circa 3 x 3 cm, sotto la meninge encefalica, collegata con un filettatura di metallo incastrata nella calotta cranica, sulla quale in caso di necessità avvitava un'antenna. Nove mesi dopo questo impianto illegale Chang morì nella Clinica Centrale di Tsingtao. Le sue ultime parole furono pronunciate in una lingua sconosciuta ai medici.

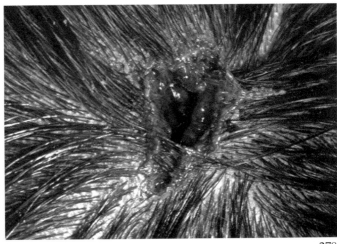

Photo 3a
Changs head after surgically removing the antenna connection.

Blind-man Patrick Guambe used to be a helper in the mortuary of the Congo capital. His job was to wash-down dead bodies or shovel their remains into plastic bags and burn them in the courtyard. However, instead of burning the bodies, he would save the remains and collect them up to take home with him on weekends. There, Guambe used the remains to construct figures with oversized heads and of 1.30 m in height. So that they could stand, he drove a stake through the rectum up into the head. One night, a motorised military patrol noticed a strong beam of light that appeared to be coming out of the sky. They followed the direction of the beam until they reached the light near to the river Kroango. Their eyes met with horror: Here, in a circle, stood 40 corpses; some almost completely decayed. In the middle of this blood curdling ring, suspended 3 m above the ground illuminated by a beam of light, was Patrick Guambe. Terror struck, the patrol fired wildly, Guambe died with over 50 bullet wounds. Later this picture was found in his hut:
"Moi Extraterrest - Me alien".

Der blinde Patrick Guambe war Helfer im Leichenschauhaus der kongole-sischen Hauptstadt. Seine Aufgabe war es, Leichen zu waschen oder deren Reste in Plastiksäcke zu „schaufeln" und diese im Hof zu verbrennen. Doch anstatt die Leichenteile zu verbrennen, sammelte er diese und nahm sie am Wochenende mit nach Hause. Dort setzte Guambe daraus 1,30m hohe Figuren mit großen Köpfen zusammen. Damit sie stehen konnten, trieb er Ihnen einen Pfahl durch den After bis zum Kopfende. Eines Nachts endeckte eine motorisierte Militärpatrouille einen starken Lichtstrahl, der scheinbar aus dem Himmel kam. Sie fuhren in dessen Richtung, bis sie an eine Lichtung kamen, nahe dem Fluß Kroango. Ihren Augen bot sich ein Schreckensbild: Hier standen in einem Kreis über 40 bizarre Kadaver, man-che davon fast vollkommen verwest. In der Mitte dieser schauerlichen Runde schwebte Patrick Guambe von einem Lichtstrahl erfaßt, ca. 3 Meter über dem Boden. Die Patrouille schoß aus Angst wild um sich, Guambe starb an über 50 Einschüssen. In seiner Hütte fand man später dieses Bild: „Moi Extraterrest - Ich Außerirdischer".

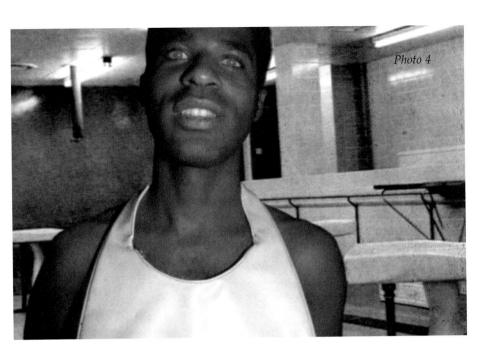

Photo 4

(F) Kinshasa / Zaire

Photo 4

L'aveugle Patrick Guambe était assistant à la morgue de la capitale congolaise. Son devoir était de laver les morts ou de ramasser " à la pelle" leurs restes, de les mettre dans des sacs en plastique et de les faire brûler dans la cour. Mais au lieu de faire brûler les morceaux de corps, il les rassemblait et les enmenait en fin de semaine chez lui. Là Guambe en faisait des statues d'1,30m de grandeur avec de grosses têtes. Pour qu'elles puissent tenir debout, il leurs enfoncait un pieu partant de l'anus et allant jusqu'à la tête. Une patrouille militaire motorisée découvra une nuit un fort rayon de lumière, qui venait apparemment du ciel. Ils se rendirent dans cette direction et arrivèrent ainsi à une clairière, près du fleuve Kroango.Une scène épouvantable s'offrit à leurs yeux. Plus de 40 cadavres bizarres étaient alignés en rond, certains d'entre eux presque complètement décomposés. Au milieu de ce cercle macabre, Patrick Guambe planait, saisi par un rayon de lumière, env. 3 mètres au-dessus du sol. La patrouille prise de peur fit feu autour d'elle, Guambe fut traversé par plus de 50 balles et mourut. L'on trouva plus tard dans sa case cette illustration: "Moi Extra-terrestre"

Photo 4

Kinshasa / Zaire

El invidente Patrick Guambe era voluntario en el depósito de cadáveres de la capital congoleña. Su tarea consistía en lavar los cadáveres o guardar sus restos en sacos de plástico para incinerarlos en el patio. Pero en vez de incinerar los restos de los cadáveres los guardaba y se los llevaba a casa cuando llegaba el fin de semana. Con ellos hacía figuras de 1,30m de alto con grandes cabezas. Para que pudieran permanecer de pie les introducía un palo por el ano hasta la cabeza. Una noche, una patrulla militar motorizada divisó un rayo de luz que aparentemente procedía del cielo. Fueron en esa dirección hasta que llegaron a un claro cerca del río Kroango. Ante sus ojos, un cuadro esperpéntico: más de 40 grotescos cadáveres formaban un círculo; algunos ya estaban totalmente descompuestos. En el centro de ese círculo, Patrick Guambe flotaba, suspendido en un haz de luz, a 3 metros por encima del suelo. La patrulla, atemorizada, comenzó a disparar indiscriminadamente: Guambe murió tras recibir el impacto de más de 50 balas. Posteriormente se encontró en su cabaña este dibujo: "Moi Extraterrest - Yo extraterrestre".

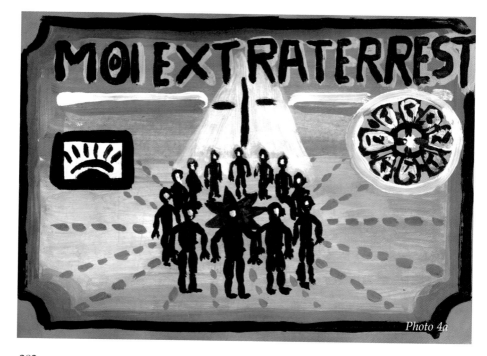

Photo 4a

Photo 4

ⓘ Kinshasa / Zaire

Il non vedente Patrick Guambe lavorava come assistente nella camera mortuaria della capitale congolese. Era suo compito lavare i cadaveri o raccoglierne i resti in sacchi di plastica che avrebbe poi dovuto bruciare nel cortile. Ma invece di bruciare le parti dei cadaveri, egli le raccoglieva e le portava al fine settimana a casa. E lì Guambe componeva con esse figure di 1,30 m di altezza, con sù grosse teste. Per far sì che stessero in piedi infilava loro un palo attraverso l'ano fino all'estremità della testa. Una notte una pattuglia militare motorizzata scoprì un forte raggio di luce che apparentemente proveniva dal cielo. Seguendo la direzione da cui esso proveniva arrivarono ad una radura che si trovava nelle vicinanze del fiume Kroango. Ai loro occhi apparve un'immagine mostruosa: 40 bizzarri cadaveri posti in cerchio, alcuni dei quali erano già quasi del tutto decomposti. In mezzo a qeusta cerchia spaventosa Patrice Guambe era sospeso in aria nel centro del raggio di luce a circa 3 mesi sopra il suolo. La pattuglia, presa dal panico, cominciò a sparare pazzamente tutto intorno. Guambe morì dopo essere stato colpito da più di 50 proiettili. Nella sua capanna fu trovata più tardi la scritta: „Moi Extraterrestre - io extraterrestre".

ⓖⓑ Mull / Schottland

Photo 5

The hermit-like Lord Kinross maintains that a main landing site exists for aliens on mount Ben More (930 m). Whilst he attempted to communicate with them he was abducted and subjected to an operation of the skull.

Scars are clearly visible on his head. Scars which do not concur with any known medical operative procedures. Today, Kinross states that he is slowly mutating into an alien and that the mutation process has entered the final stages.

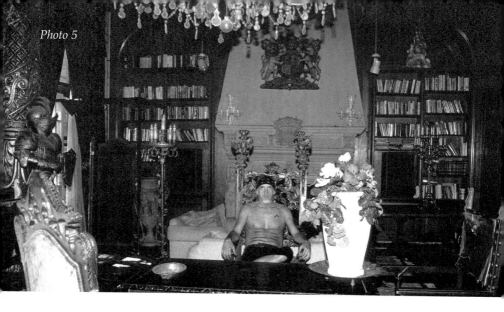

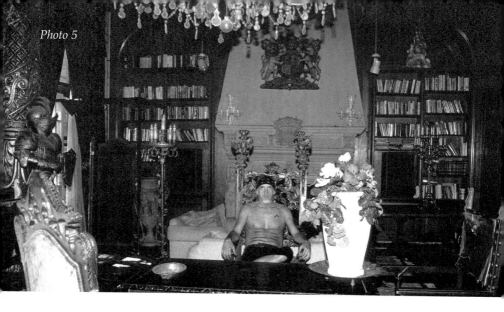
Photo 5

ⓓ Mull / Schottland *Photo 5*

Der von der Öffentlichkeit zurückgezogen lebende Lord Kinross behauptet, daß sich auf dem Berg Ben More (930 m) einer der Hauptlandeplätze für Außerirdische befände. Als er versuchte, mit Ihnen in Kontakt zu treten, wurde er von ihnen entführt und einer Schädeloperation unterzogen.

An seinem Kopf sind eindeutige Narben eines Eingriffs zu erkennen, welche in keiner Weise dem üblichen medizinischen Standard entsprechen. Kinross behauptet heute, er selber mutiere langsam zu einem Alien und stehe kurz vor der entgültigen Transformation.

ⓕ Mull / Ecosse *Photo 5*

Lord Kinross, qui mène une vie solitaire, affirme que l'un des principaux terrains d'atterrissage des extra-terrestres se trouve sur la montagne Ben More (930 m). Lorsqu'il essaya de prendre contact avec eux, il fut kidnappé par eux et subit une opération cranienne. L'on peut voir sur sa tête les cicatrices bien distinctes d'une opération, ne répondant en aucun cas au standard médical usuel. Kinross affirme de nos jours qu'il mute lentement et va devenir un "Alien". Il se trouve- rait peu avant la transformation définitive.

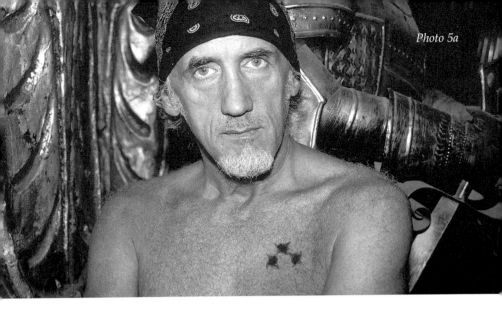

Photo 5a

E **Mull / Escocia** *Photo 5*

Lord Kinross, retirado de la vida pública, cree que la gran llanura de la montaña Ben More (930m) es uno de los lugares de aterrizaje de extraterrestres más grandes del mundo. Al intentar ponerse en contacto con ellos, éstos lo abducieron y lo sometieron a una operación craneal.

En su cabeza se distinguen claras cicatrices de una intervención quirúrgica que, además, no se corresponden con el modus operandi médico habitual. Actualmente, Kinross cree que él mismo está mutándose poco a poco en un alienígena y que la transformación final es inminente.

I **Mull / Scozia** *Photo 5*

Kinross, un lord che vive appartato, asserisce che sul monte Ben More (930 m) si trovi una delle principali piste di atterraggio degli extraterrestri. Mentre cervava di entrare in contatto con essi, fu rapito da questi ultimi e sottoposto ad un intervento chirurgico al cranio.

Sulla sua testa si riconoscono evidenti cicatrici riconducibili ad un intervento chirurgico, cicatrici che non sono inquadrabili in alcun modo negli standard medici finora conosciuti. Kinross asserisce oggi di stare mutando lentamente in un alieno e di trovarsi a pochi passi dalla trasformazione definitiva.

extraterrestre gli aveva impiantato qualcosa nel braccio.

In ospedale si ritenne trattarsi di una psicosi post-traumatica. La polizia era convinta che probabilmente un camion che viaggiava a forte velocità avrebbe strisciato Fletscher. Ma una cosa non quadra: in quella strada infatti è vietato il transito automobilistico. Harry Fletscher ha fino ad oggi confermato la sua versione dei fatti e cioè di essere stato aggredito da un alieno che ha cercato di impiantargli qualcosa nel braccio, ma egli con l'aiuto di Dio era stato in grado, anche grazie al coltellino svizzero che portava con sè, di rimuoverlo immediatamente. „E cosi mi sono salvato la vita „ asserisce oggi Fletscher. Il caso fu chiuso con una denuncia contro ignoti.

(GB) **Druschina /Soviet Union** (today C I S) *Photo 12*
The picture of the Siberian pathological institute from 1963 shows the burned corpse of a humanoid life form, which has been given the description "Copt 5". In a 100 km radius around the discovery site, signs of burning were uncovered, and a search for pieces of wreckage from a possible crash ended fruitless. Tissue probes showed no difference to that of a human. The official report said "it is a badly burned and strongly deformed human corpse".

(D) Druschina /Sowietunion (heute GUS) *Photo 12*

Die Aufnahme aus dem sibirischen Pathologischen Institut von 1963 zeigt die verbannte Leiche eines humanoiden Lebewesens, dem die Bezeichnung „Copt 5" gegeben wurde. In einem Radius von 100 km um die Fundstelle endeckte man Brandspuren, die Suche nach zuerst vermuteten Wrackteilen verlief vollkommen ergebnislos. Gewebsproben ergaben keine Unterschiede zum Menschen. Die offizielle Mitteilung lautete, es handele sich um eine verkohlte, stark deformierte menschliche Leiche.

(F) Druschina / Union soviétique (maintenant CUS) *Photo 12*

La prise de vue de l'institut pathologique sibérien de 1963 montre le corps calciné d'un être vivant aux traits humains, que l'on dénomma "Copt 5". L'on découvrit dans un rayon de 100 km autour du lieu de découverte des traces d'incendie, la recherche d'épaves, que l'on croyait découvrir au départ, fut absolument vaine. L'analyse de tissus démontra qu'il n'existait aucune différence avec un être humain. La communication officielle disait qu'il s'agissait d'un corps humain, calciné et fortement déformé.

(E) Druschina /Unión Soviética (en la actualidad CEI) *Photo 12*

La fotografía de 1963 del siberiano Instituto Patológico muestra el cadáver quemado de una forma de vida humanoide a la que se le dio el nombre de "Copt 5". En un radio de 100km del lugar donde se encontró el cadáver se encontraron restos quemados, aunque los resultados de la búsqueda negaron finalmente que esos restos pertenecieran al cadáver, al contrario de lo que se pensó en un principio. Las pruebas realizadas sobre el tejido no mostraban ninguna diferencia respecto al tejido humano. El comunicado oficial decía que se trataba de un cadáver humano carbonizado y muy deformado.

(I) Druschina /Unione Sovietica (oggi CSI) *Photo 12*

La ripresa fotografica scattata dall'Istituto di Patologia siberico nel 1963 mostra il cadavere bruciato di un essere vivente umanoide al quale fu dato il nome „Copt 5". In un raggio di 100 km intorno al luogo del ritrovamento si scoprirono tracce di incendio ma la ricerca di parti del relitto, che si presupponeva dovessero esistere, non portò a nessun esito positivo. L'esame del tessuto non evidenziò alcuna differenza con i tessuti umani. La comunicazione ufficiale data parlava di un cadavere umano carbonizzato e gravemente deformato.

308

Photo 12

GB Sao Paulo / Brazil *Photo 13*

A neighbour of the newly-weds Maria Victoria and Pedro Antonio Gonzalez called the police after hearing screams coming from their apartment for over half an hour. After breaking the door to get into the apartment, the police found Maria and Pedro both dead surrounded by burning candles. Both had a knife wound stretching from the breast to the abdomen, from which they had probably bled to death. From Maria's diary and statements from third parties, it was clear to see that both of them believed they had been chosen to be surrogate mothers for aliens, and that both had had embryos implanted under the abdomen wall. In order to hinder the development of the embryos, they both, using high doses of cocaine to numb the pain, cut their bellies and scraped out the innards. The involvement of a third person in their deaths was categorically dismissed.

D Sao Paulo / Brasilien *Photo 13*

Eine Nachbarin des frisch vermählten Ehepaares Maria Victoria und Pedro Antonio Gonzalez alarmierte die Polizei, nachdem sie fast eine halbe Stunde lang Schreie aus deren Wohnung gehört hatte. Nach gewaltsamer Öffnung der Tür fanden die Polizisten Maria und Pedro tot auf, von brennenden Kerzen umgeben. Jeder hatten eine lange Schnittwunde von der Brust bis zum Bauch, aus der sie scheinbar verblutet waren. Aus dem Tagebuch Marias und Aussagen Dritter, kam man zu dem Schluß, das beide glaubten, von Außerirdischen als Leihmütter auserwählt worden zu sein und diese ihnen Embryonen unter die Bauchdecke gepflanzt hatten. Um deren Entwicklung zu verhindern, schnitten sich beide selbst die Bauchdecke auf und schabten, mit von hohen Kokaindosen gedämpften Schmerzen, die Bauchhöhlen frei. Ein Fremdverschulden an ihrem Tode, wurde vollkommen ausgeschlossen.

F Sao Paolo / Brésil *Photo 13*

Une voisine du couple marié récemment, Maria Victoria et Pedro Antonio Gonzales alarma la police parce qu'elle avait entendu depuis plus d'une demiheure des cris venant de leur appartement. Après l'ouverture par force de la porte, les agents de police ne trouvèrent que les cadavres de Maria et Pedro, entourés de bougies allumées. Chacun avait une longue coupure allant de la poitrine à l'abdomen, qui avait apparemment provoqué l' hemorragie, dont ils étaient décédés. Du journal de Maria et d'après les dires d'autrui, l'on conclut que tous deux croyaient avoir été

choisis par des extra-terrestres pour leurs servir de mères d'emprunt et que ceux-ci leurs auraient implantés des embryons sous la paroi abdominale. Afin d'empêcher leur développement, tous deux s'ouvrirent eux-mêmes la paroi abdominale et éliminèrent sous d'énormes douleurs, assourdies par de grandes quantités de cocaine, les embryons, en se grattant la paroi abdominale. Une faute d'autrui, entraînant leur mort, fut complètement exclue.

(E) **Sao Paulo / Brasil** *Photo 13*

Una vecina de la recién casada pareja María Victoria y Pedro Antonio González avisó a la policía después de oír durante casi media hora gritos procedentes de la vivienda del matrimonio. Tras derribar la puerta, los policías encontraron los cadáveres de María y Pedro, rodeados de velas encendidas. Ambos presentaban un largo corte desde el pecho hasta el vientre, por los que aparentemente se habían desangrado. A partir del diario de María y de declaraciones de terceros se llegó a la conclusión de que ambos creían haber sido elegidos como madres de alquiler por extraterrestres, quienes habrían implantado embriones en sus entrañas. Para evitar que se desarrollaran, Pedro y María se abrieron a sí mismos el vientre y posteriormente, entre dolores calmados por grandes dosis de cocaína, se rasparon la cavidad abdominal hasta dejarla limpia. Se descartó cualquier implicación de terceros en los sucesos.

(I) **Sao Paulo / Brasile** *Photo 13*

Una vicina dei coniugi Maria Victoria e Pedro Antonio Gonzalez, una coppia sposata da poco, allarmò la polizia dopo aver sentito per quasi mezz'ora grida provenienti dal loro appartamento. Dopo aver sfondato la porta i poliziotti trovarono Maria e Pedro morti, circondati da candele accese. Ognuno di loro presentava una profonda ferita da taglio che partiva dal petto e arrivava fino allo stomaco, ferita che aveva evidentemente provocato la morte per dissanguamento. Leggendo il diario di Maria e basandosi sulle dichiarazioni di terzi, si arrivò alla convinzione che entrambi credevano di essere stati scelti da extraterrestri per generarne figli e che questi avessero impiantato loro a questo scopo, sotto la parete addominale, i loro embrioni. Per evitare che questi si sviluppassero, essi stessi si erano squarciati la parete addominale e dopo aver calmato il dolore con forti dosi di cocaina avevano svuotato la cavità addominale. Si escluse del tutto l'ipotesi che la morte fosse da attribuire a terzi.

311

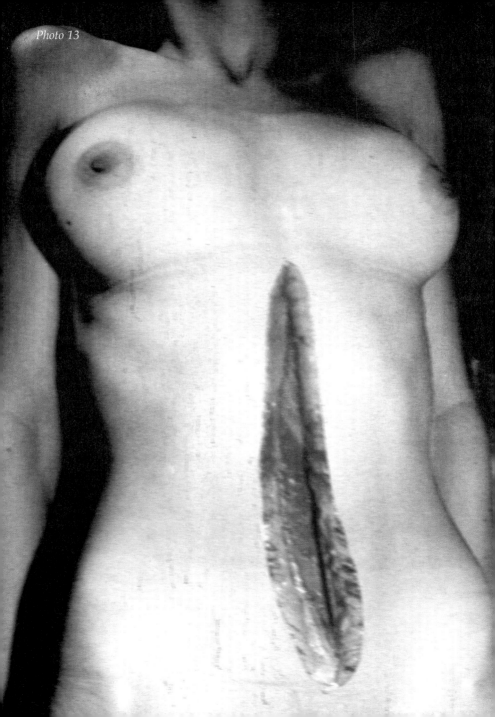

Photo 13

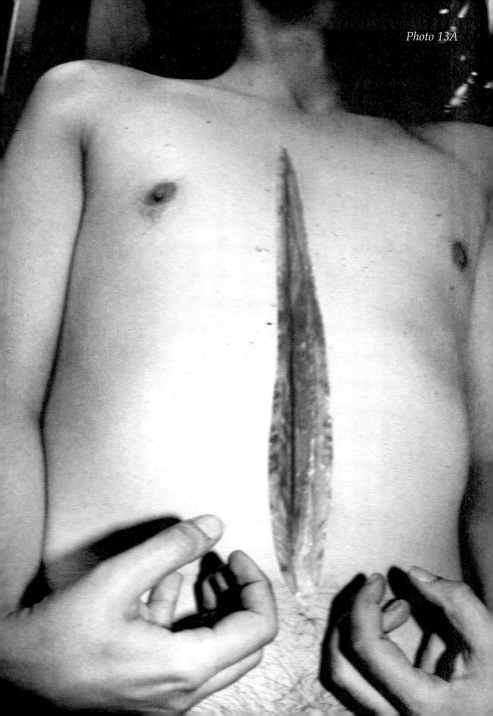

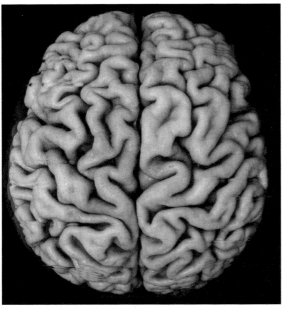

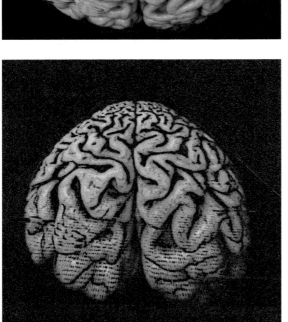

314

Top: embryonic humanoid, bottom: ear of a humanoid.
Oben: Embryonaler Humanoid. Unten: Ohr eines Humanoiden
En haut: humanoide embryonnaire. En bas: oreille d'un humanoide.
Arriba: Humanoide embrional. Abajo: Oreja de un humanoide.
Sopra: umanoide embrionale. Sotto: orecchio di un umanoide.

Brittany / France
Many scientists recognise the head of an alien (right) and that of a human (left) in this rock formation which is over 5 million years old (primitive apes). If it is accepted that these formations were not formed by erosion and weathering, then this raises the question, where did they come from. Back then, the Plesianthropus was incapable of such a feat, and what about the fact that modern man is depicted.

D **Bretagne / Frankreich**
Einige Wissenschaftler erkennen in dieser über 5 Millionen (Urleben primitiver Affenmenschen) alten Felsformation die Köpfe eines Außerirdischen (rechts) und eines Menschen (links). Bei der wahrscheinlichen Annahme, daß diese Gebilde nicht durch Erosion und Verwitterung entstanden sind, stellt sich die Frage nach deren Ursprung. Der damals lebende Plesianthropus war dessen nicht fähig, ebenso einspricht das Abbild des Menschen der Neuzeit.

F **Bretagne / France**
Quelques hommes de science reconnaissent dans cette vieille formation rocheuse de plus de 5 millions d'années (vie primère des anthropopitèques primitifs) les têtes d'un extra-terrestre (à droite) et d'un homme (à gauche). Si l'on suppose que ces figures n'ont probablement pas été formées par l'érosion et la désagrégation, l'on se demande alors d'où elles viennent. Le plésianthrope, vivant à cette époque-là, n'en était pas capable, d'autant plus que nous voyons là l'image d'un homme des temps modernes.

E Bretaña / Francia
Algunos científicos reconocen en esta formación rocosa de más de 5 millones de años (vida primitiva antes del hombre) las cabezas de un extraterrestre (derecha) y de un ser humano (izquierda). La suposición más que probable de que esta formación rocosa no se ha generado por la erosión natural deja abierta la hipótesis de su origen. El Plesianthropus, que en aquél entonces habitaba la tierra, no era capaz de hacer algo de semejantes características; además, la figura del ser humano corresponde al hombre de la Edad Moderna.

Bretagna / Francia
Alcuni scienziati riconoscono in questa formazione di roccia datata più di 5 milioni di anni (età preistorica - pitecantropi primitivi) le teste di un extraterrestre (destra) e di un uomo (sinistra). Si presume con molta probabilità che questa formazione non sia il risultato di erosione e di agenti atmosferici. Ci si è posti pertanto la questione della sua genesi anche perchè il Plesiantropo che allora viveva sul nostro pianeta non ne sarebbe stato capace ed inoltre l'immagine dell'uomo corrisponde a quella di un uomo dell'Era Moderna.

Richard Brunswich and the publisher would also like to thank the following persons:
Carolina Vedder, Uve Schmidt, Diane and Larry Glass, Baily, Rita and Fred Glass,
Mic Murphy, Hoyt Brown, Greg Marsh, Luke Murphy, Axel Gundlach and Axel
Gaube, Charles Gatewood, Thomas Hühsam, V. Vale, Andreas Baier, Jens Becker,
Adriano Berengo, Gill Brienza, Ursula Bunge, Thomas Crstanien, Brian Conley,
Herbert Debes, Helge Di Marino, Pryor Doge, Armin Dorbert, Rolf Drees, Albrecht
Ecke, Martin Ecker, Maike Frees and Timmy, Peter Garfield, Carol and Bob Goldman,
Joe Grand, Christiane Gruess, Mecht and Christian Haart, Jérome Haerke, Bernd
Helber, Yvette Helin, Werner Herkert, Ian, Frank Istel, Stefan Jäger, Eddie Jaude,
Raimund Kallée, Gudrun Kampl, Richard Kasak, Yoichiro Kawaguchi, Martha and
Brad Keller, Gilla and Huky Kellner, Martin Kellner, Birgit and Ulli Kiewiz, Peter
Knabel, Robert Koenigsber, Bodo Korsig, Marlies and Thomas Krevet-Briem, Rolf
Maria Krückels, Silke and Chris Leitsch, Christina Link, Axel Lischke, Bernward von
Loewenich, Florence Lynch, Perry Margouleff, Antonio Marra, Christina and Roger
Mattes, Klaus May, Esther Meyer Velde, Volker Mika, Betty Mu, Siggi and Volker
Münnich, Nelson, Sigrid Nienstedt, Markus Nohn, Erich OberstRaphael Opstaele,
Daniel Penschuck, Bettina and Constantin Pimentola, Benjamin and Jaques Piroux,
Gail Raven, Norbert Rojan, Sonja Rösch, Nadja Saadi, Jeff Saphin, Lino Schäfer, Bernd
Schütte, Marco Schütz, Bernd Seibold, Friedhelm Spiecker, Tom Stromberg, Andrea
and Häns Wasmer, Arnd Wesemann, Markus Wiegel, Andrea Zirm.
Special thanks are due to all photographers not mentioned by name, who have made
this collection what it is.

For
a **free catalog** of our
new books (Bondage, Gatewood,..)

or for further informations about:

distribution in your country
dealer informations

wanting to make a book with us
if you are a **photographer** or **collector**

write to

Goliath Verlagsgesellschaft mbH
Eschersheimer Landstraße 353
D 60320 Frankfurt/Main
Germany

or send an E-mail to

goliath-verlag@gmx.de